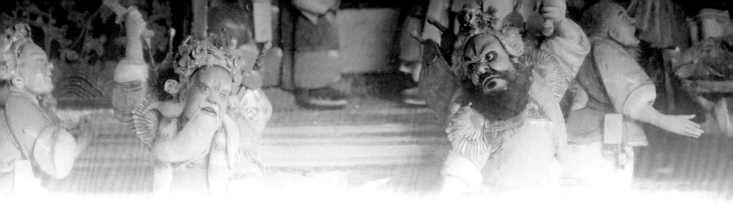

美術家傳記叢書Ⅱ ∣ 歷 史‧榮 光‧名 作 系 列

# 何金龍
## 〈鴻門會〉

蕭鄉唯 著

臺南市政府文化局∣策劃　　藝術家出版社∣執行編輯

# 名家輩出・榮光傳世

隨著原臺南縣市合併升格為直轄市，臺南市美術館籌備委員會也在二〇一一年正式成立；這是清德主持市政宣示建構「文化首都」的一項具體行動，也是回應臺南地區藝文界先輩長期以來呼籲成立美術館的積極作為。

面對臺灣已有多座現代美術館的事實，臺南市美術館如何凸顯自我優勢，與這些經營有年的美術館齊驅並駕，甚至超越巔峰？所有的籌備委員一致認為：臺南自古以來為全臺首府，必須將人材薈萃、名家輩出的歷史優勢澈底發揮；《歷史・榮光・名作》系列叢書的出版，正是這個考量下的產物。

去年本系列出版第一套十二冊，計含：林朝英、林覺、潘春源、小早川篤四郎、陳澄波、陳玉峰、郭柏川、廖繼春、顏水龍、薛萬棟、蔡草如、陳英傑等人，問世以後，備受各方讚美與肯定。今年繼續推出第二系列，同樣是挑選臺南具代表性的先輩畫家十二人，分別是：謝琯樵、葉王、何金龍、朱玖瑩、林玉山、劉啓祥、蒲添生、潘麗水、曾培堯、翁崑德、張雲駒、吳超群等。光從這份名單，就可窺見臺南在臺灣美術史上的重要地位與豐富性；也期待這些藝術家的研究、出版，能成為市民美育最基本的教材，更成為奠定臺南美術未來持續發展最重要的基石。

感謝為這套叢書盡心調查、撰述的所有學者、研究者，更感謝所有藝術家家屬的全力配合、支持，也肯定本府文化局、美術館籌備處相關同仁和出版社的費心盡力。期待這套叢書能持續下去，讓更多的市民瞭解臺南這個城市過去曾經有過的歷史榮光與傳世名作，也驗證臺南市美術館作為「福爾摩沙最美麗的珍珠」，斯言不虛。

臺南市市長 賴清德

# 綻放臺南美術榮光

有人說，美術是最神祕、最直觀的藝術類別。它不像文學訴諸語言，沒有音樂飛揚的旋律，也無法如舞蹈般盡情展現肢體，然而正是如此寧靜的畫面，卻蘊藏了超乎吾人想像的啟示和力量；它可能隱喻了歷史上的傳奇故事，留下了史冊中的關鍵紀實，或者是無心插柳的創新，殫精竭慮的巧思，千百年來，這些優秀的美術作品並沒有隨著歲月的累積而塵埃漫漫，它們深藏的劃時代意義不言而喻，並且隨著時空變遷在文明長河裡光彩自現，深邃動人。

臺南是充滿人文藝術氛圍的文化古都，各具特色的歷史陳跡固然引人入勝，然而，除此之外，不同時期不同階段的藝術發展、前輩名家更是古都風采煥發的重要因素。回顧過往，清領時期林覺逸筆草草的水墨畫作、葉王被譽為「臺灣絕技」的交趾陶創作，日治時期郭柏川捨形取意的油畫、林玉山典雅麗緻的膠彩畫，潘春源、潘麗水父子細膩生動的民俗畫作，顏水龍、陳玉峰、張雲駒、吳超群……，這些名字不僅是臺南文化底蘊的築基，更是臺南、臺灣美術與時俱進、百花齊放的見證。

我們不禁要問，是什麼樣的人生經驗，什麼樣的成長歷程，才能揮灑如此斑斕的彩筆，成就如此不凡的藝術境界？《歷史‧榮光‧名作》美術家叢書系列，即是為了讓社會大眾更進一步了解這些大臺南地區成就斐然的前輩藝術家，他們用生命為墨揮灑的曠世名作，究竟蘊藏了怎樣的人生故事，怎樣的藝術理念？本期接續第一期專輯，以學術為基底，大眾化為訴求，邀請國內知名藝術史家執筆，深入淺出的介紹本市歷來知名藝術家及其作品，盼能重新綻放不朽榮光。

臺南市美術館仍處於籌備階段，我們推動臺南美術發展，建構臺南美術史完整脈絡的的決心和努力亦絲毫不敢停歇，除了館舍硬體規劃、館藏充實持續進行外，《歷史‧榮光‧名作》這套叢書長時間、大規模的地方美術史回溯，更代表了臺南市美術館軟硬體均衡發展的籌設方向與企圖。縣市合併後，各界對於「文化首都」的文化事務始終抱持著高度期待，捨棄了短暫的煙火、譁眾的活動，我們在地深耕、傳承創新的腳步，仍在豪邁展開。

臺南市政府文化局長　葉澤山

# 目　錄

歷史・榮光・名作系列 II

西遊記　1927年

鴻門會　1927年

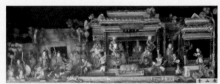

金山寺　1927年

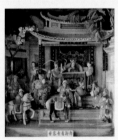

甘露寺　1927年

李白應詔答番書　1928年

1925　　　　　1926　　　　　1927

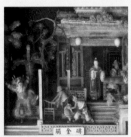

觸金磚　1927年

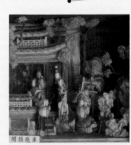

閔損拖車　1927年

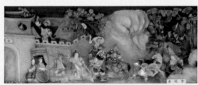

古城會　1927年

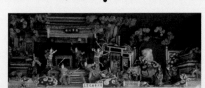

擺黃河陣　1927年

〈洋學堂〉與〈孫中山先生〉
1927-28年

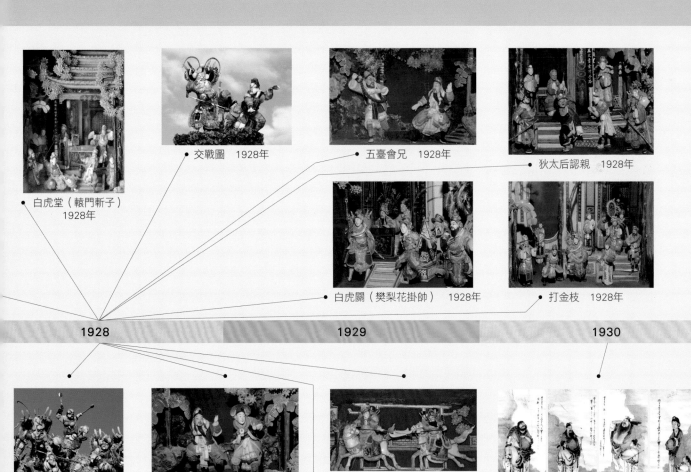

交戰圖　1928年

五臺會兄　1928年

狄太后認親　1928年

白虎堂（轅門斬子）
1928年

白虎關（樊梨花掛帥）　1928年

打金枝　1928年

1928　　　　1929　　　　1930

封神演義　1928年

汾河灣（丁山射雁）　1928年

演武廳（狄青戰王天化）　1928年

八仙　1930年

蘆花河（薛丁山神箭收惡龍）　1928年

# 1.

# 何金龍名作——
# 〈鴻門會〉

何金龍
鴻門會

1927　剪黏
臺南學甲慈濟宮
（陳柏宏攝影）

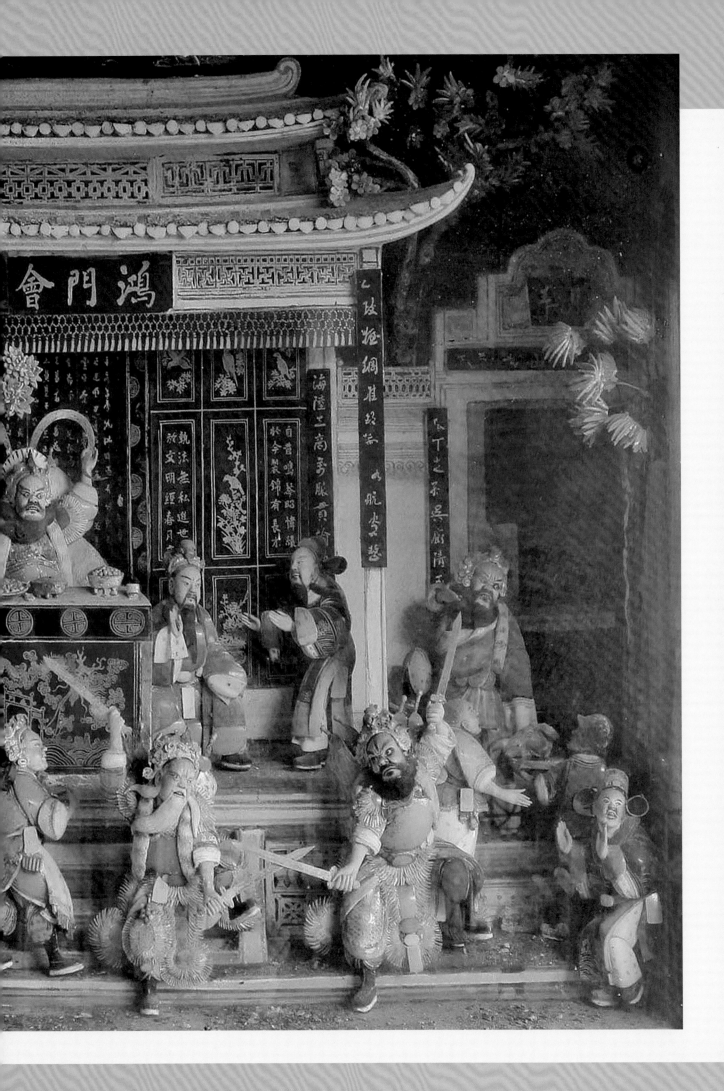

# 剪黏藝術為臺灣早期廟宇常見的建築裝飾

　　一九二七年，汕頭名匠何金龍受邀來臺，於臺南學甲慈濟宮、佳里金唐殿，主持廟宇剪黏工事，留下令人驚嘆的鉅構，成為臺灣珍貴的文化資產。

　　剪黏，或稱剪花，為臺灣廟宇常用的建築裝飾之一，透過「剪」裁瓷瓦、拼「黏」組合而成；最早出自明萬曆年間潮汕地區匠師之手，該地稱為「聚饒」、「貼饒」或「扣饒」。自古以來，潮、汕便是嶺南重要陶瓷產地，該地匠師利用破損、廢棄的碎瓷片，進行再創作，透過對於瓷瓦形狀之修飾，並利用材料本身的紋飾、弧度，拼貼成簡單的龍鳳、花卉等圖樣，用於屋脊裝飾。到了清代，匠師開始與陶瓷廠合作，發展出色彩豐富的低溫瓷碗，專門供給剪黏使用，因此產生了立體人物、建築、蟲魚等等多樣的創作。匠師並利用鐵絲與泥塑的支架固定，賦予作品生動的表現；除了裝飾屋脊外，更擴及屋簷、照壁、門樓等部位。同時，向外傳播，於明、清之際來到了臺灣。

　　根據巡臺御史黃叔璥（1666-1742）在《臺海使槎錄》（1736）一書中所述：「水仙宮……。廟中亭脊，雕鏤人物、花草，備極精巧，皆潮州工匠之為。」

　　臺灣早期剪黏，主要使用大陸燒製的碗材，材質較厚且物盡其用，多為破碎、丟棄的瓷碗，匠師發揮多樣的想像力，將瓷片的各種特性加以利用。到了日治時期，隨著廟宇翻修之興盛，開始大量進口日本的單色咖啡杯，材質較為細薄且顏色柔和，使作品的色澤更加亮麗，且耐久性佳。

　　何金龍來臺正是日治時期的昭和二年（1927），他來臺後主要活動的地區，集中於臺南佳里一帶，影響深遠，所留作品以學甲慈濟宮及佳里金唐殿最具代表性。其中慈濟宮留有剪黏人物近兩百餘尊，堪稱何金龍最重要的作品寶庫，和葉王的交趾陶燒，合稱雙璧。

# 〈鴻門會〉呈現出剪黏藝術的高超境界

　　位在慈濟宮三川步口左側廊牆正身壁堵的〈鴻門會〉，是何金龍的剪黏作品中頗具典範性的創作；全幅端正典麗、靜中有動，看似歡宴的場面中，隱含一股肅殺的緊張氣氛，呈顯出創作者高超的才華與氣度。

　　〈鴻門會〉又名〈鴻門宴〉，乃楚漢之爭最具戲劇性的衝突高潮。話說秦末群雄競起，劉邦率先破關入秦，進駐咸陽。時軍師張良，奉勸劉邦不可貪圖小利，壞了大計；劉邦乃鄭重宣告：與民約法三章，廢除秦之苛法，藉以收買人心。

　　此時，項羽亦率四十萬大軍，來到新豐鴻門。他聽范增之言，知道劉邦一向貪財好色，此次進關卻克制私慾，與民約法，顯有圖謀大事之志，恐將與項羽一爭天下；於是項羽準備大舉出兵，將劉邦駐紮在霸上的十萬大軍一舉消滅。

　　項、范之言，被項羽的叔叔項伯聽見，擔心張良亦將受害，乃快速通告張良。張良聞訊，立即稟告劉邦，並建議劉邦主動示好，以解除項羽心防。

　　於是由項伯擔任調人，帶著劉邦親自前往鴻門向項羽謝罪，隨行還帶著張良和大將樊噲。

　　宴會開始之後，項羽坐於大殿主桌之前，雙手高舉，一副豪氣干雲的霸王氣度（圖中央上方）；兩旁端坐的，一為王侯打扮的劉邦（畫面右邊）、一為手執羽扇的張良。當酒席已經進行了過半，項羽一再勸

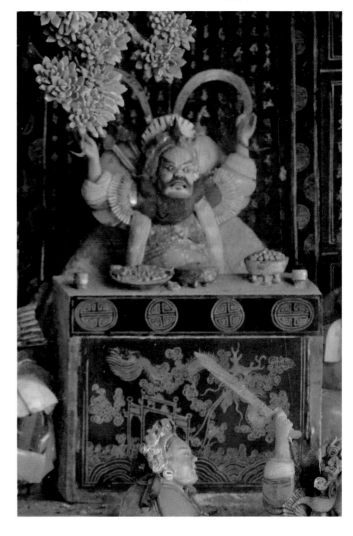

學甲慈濟宮〈鴻門宴〉中，坐於主桌之前、雙手高舉者為項羽。（陳柏宏攝影）

酒，幾乎忘了謀殺劉邦的計畫；立在一旁（畫面右方）的文士（即范增），三次舉起身上玉珮，提醒項羽，但項羽卻故意視若無睹。於是范增便召來項莊（前方舞劍的虯髯客）表演劍舞，伺機刺殺劉邦，正所謂「項莊舞劍、志在沛公」；無奈項伯（前方白鬚武將）看穿計謀，也下場和項莊對招，不惜以自己身體保護劉邦。不久，項伯漸居下風，張良趁機引進樊噲（畫幅右後武將），與項羽對談，項羽大樂，賜其酒肉，完全忘了殺劉之事。此時，劉邦以如廁為藉口，驚慌逃命，結束了這場有驚無險的「鴻門宴」。

　　而何金龍以「鴻門宴」為主題所完成的這件作品，有著精緻的工法，他以臉譜、表情、姿態、扮相……，傳神地描繪出各個人物的性格，不愧為傳統剪黏藝術的精采之作。在其創作中，我們還看見了傳統剪黏的獨特工法，包括：剪、塑形、黏、畫筆、造景的靈活運用，其細膩與費工的手法，有著令人讚許之巧思與用心。例如在「摃槌」與「甲毛」的施作上，尤其凸顯出紮實的「剪功」。「摃槌」是將瓷碗剪裁成如針般的火柴棒狀，而「甲毛」

[左圖]
學甲慈濟宮〈鴻門宴〉中，手執羽扇者為張良。（陳柏宏攝影）

[右圖]
學甲慈濟宮〈鴻門宴〉中，王侯打扮者為劉邦。（陳柏宏攝影）

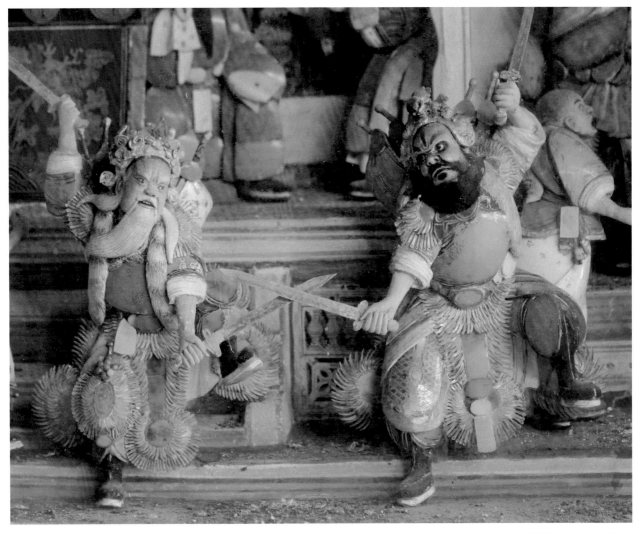

學甲慈濟宮〈鴻門宴〉中，項莊（黑鬚武將）舞劍與項伯（白鬚武將）對招。（陳柏宏攝影）

則為細毛狀，兩者皆用於武將鎧甲的下擺，以內外兩層堆疊而成，形成剛中帶柔的飄逸感。

何金龍手下的人物，依據不同的角色性格，有著生動、寫實的體態表現，如：項羽的霸氣、劉邦的拘謹、張良的鎮定、范增的著急，乃至兩項（項伯、項莊）之間的對招，在在均有傳神的表現。而在動作、體態方面，無論是振臂揮舞的決鬥或是對話間肢體的互動，皆能展現其動態塑形、結構「尪仔架」之了得功力。

此外，在裝飾黏貼的技巧上，何金龍也善於運用各式碗瓷之特性進行創作。例如：項莊與項伯的腹部，以碗本身的曲度來加強人物體態，藉著亮面瓷碗的光澤為「甲」，以厚實圓滑的瓷片為「袖」，依人物衣飾衫裙的轉折，一塊塊剪黏組合，產生細膩如浮

「摃槌」及「甲毛」細部

雕般的立體感。而在人物衣飾的下擺，皆可看出何金龍對於媒材的掌握，以及其對瓷碗的修飾、剪裁所產生的各種想像，靈活地以瓷片凸顯出各部位，充分發揮剪黏創作之妙趣。

# 何金龍擁有多元化的藝術素養

除了擁有過人的剪黏手藝，何金龍同時也展露了水墨、浮雕、彩繪等豐富、多元的藝術素養，並將其融通於作品之中，增添了剪黏的精美度。

「畫筆」乃評斷剪黏好壞的重要標準，特別是「金仔線」，若運筆不順，線條僵硬則稱為「死筆」；但何金龍將繪畫技巧用於尪仔面、衣飾，以及背景的處理上，無不貼切、成功。

〈鴻門會〉一作中，隨處可見金仔線的的靈巧運用；尤其是人物手肘部位的衣褶部分，藉由流暢的筆法勾勒出服裝皺褶處，不僅增添立體感，更彰顯人物的動態美感。當我們比較何金龍與一般剪黏師傅所繪之「尪仔面」時，即可發現：在面部表情的處理上，何金龍的作品明顯地較為精緻且傳神，活化了作品中的人物，令人好似聽見劇中人物的吶喊與吆喝聲。

同時，在堵框、亭景、林木之中，也處處展露了何氏的用心；他採用金仔線、彩繪或泥塑之方式，淡墨譜出山水，金線勾勒圖紋，並搭配瓷碗碎

何金龍　趙子龍戰典韋
1927　剪黏
臺南學甲慈濟宮
（陳柏宏攝影）

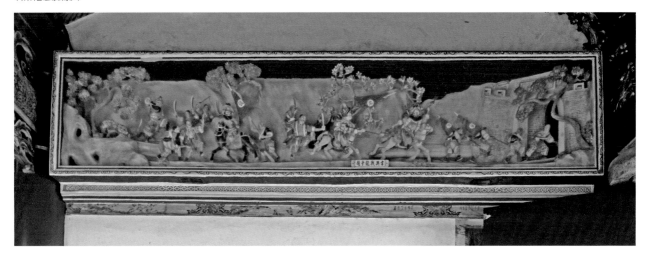

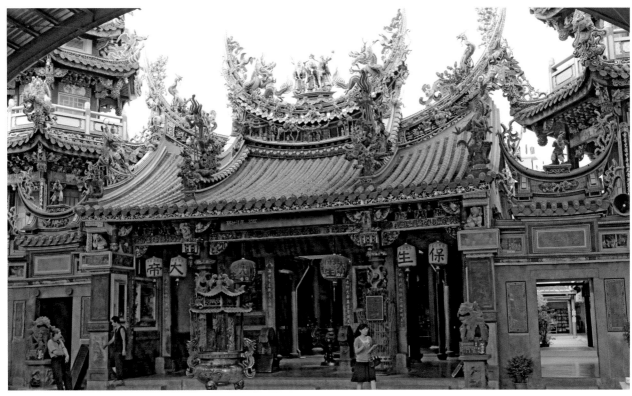

臺南學甲慈濟宮外貌
（陳柏宏攝影）

片製成的花卉、樹木，形成氣宇非凡之態勢。面對構圖困難的大方堵，何金龍依然避免了上下不均的畫面失衡，使背景與人物之搭配恰到好處；並做出翹起的屋坡、瓦當、滴水、脊飾、垂簾、柱子等，最後題上與故事相關之聯對，愈顯整體氛圍的統一與強度，無愧是一代巨匠傳世的名作。

何金龍　潼關遇馬超
1927　剪黏
臺南學甲慈濟宮
（陳柏宏攝影）

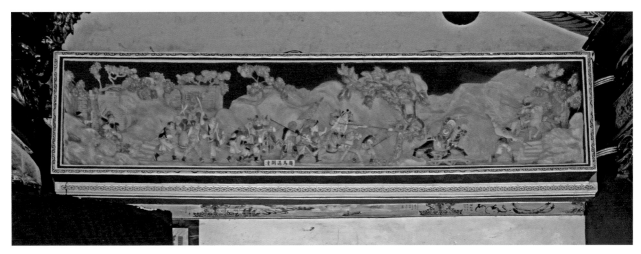

# 2.

## 臺灣剪黏第一人——
## 何金龍的生平

## 隨陳武升習藝，奠定藝師生涯基礎

何金龍，字翔雲，人稱金龍司，作品落款常作「翔雲」或「雨池氏」，二者均與金龍的本名有關。一般稱其為廣東汕頭人氏，其實他生於汕頭西邊的普寧縣心田村，該縣在一九九三年改制為市。正好與汕頭市位居潮汕平原的兩端。

何金龍自小家境貧困，在母親的鼓勵下，跟隨潮州廟畫師傅陳武升習藝，學習的內容包括有彩畫、水墨、剪黏及泥塑，自此奠定了他此後藝師生涯的基礎。

潮汕一帶，素以陶瓷及手工藝聞名，潮州開元寺、汕頭天后宮均存有細緻精美的剪黏作品；而潮州之布袋戲偶、飾品製作，也是享譽四海。何金龍受此薰陶，加上名匠教導，也以人物製作最具特色。

一八九九年（光緒二十五年），何金龍當時年方二十，隨師父興修汕頭存心善堂，與潮汕當時剪黏名匠吳丹成對場競藝，由於作品表現生動，一舉成名。

## 由潘春源推介，
## 來臺重修學甲慈濟宮

一九二五年間，臺南學甲慈濟宮興起重修廟宇之議，先是委託府城畫師潘春源（1891-1972）主持製作泥飾，但潘春源以自己並非此道專精，表示願為推介適當人選。恰逢潘氏二度赴大陸，聽聞何金龍之大名，於是代為邀請，促成何氏來臺。現有史料上，對何

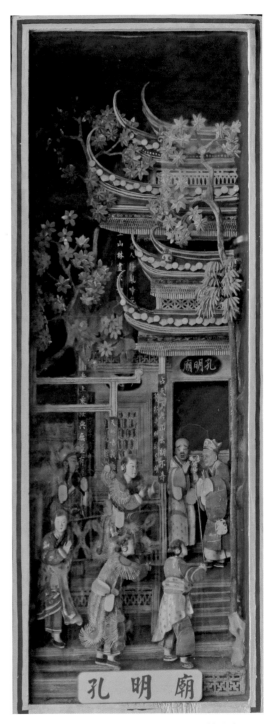

何金龍　孔明廟　1927　剪黏　臺南學甲慈濟宮
（陳柏宏攝影）

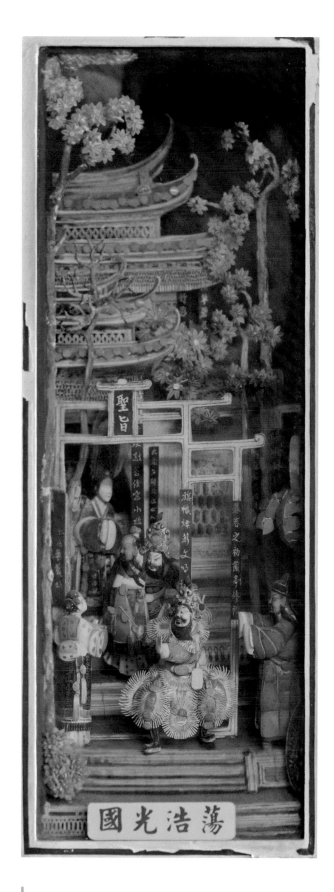

金龍之記載頗為有限，但透過諸多訪談，可以綜合得知：外貌上，何金龍個頭不高，體格壯碩，脖子後方長有一瘤，平時為人和善且愛說笑，但工作時十分認真、不愛說話，且不輕易將所學外傳。

相傳何金龍來臺時，其子亦隨行；兩人行李頗為簡單，只揹了一把傘和一個布包，引起眾人好奇。俟工作展開，何金龍對剪黏製作的技法也極為保密；他工作時，要求四周圍架均加上布幕，避免技藝外露。據說，當時安平匠師葉鬃（約1902-1972），聽聞何金龍正在昆沙宮施作剪黏，乃親往參觀，想一窺堂奧，並暗自揣摩學習一番，至少也看看金龍司採用的是什麼原料。不料一到昆沙宮，就被廟公認出，立即介紹兩人認識；此時，何金龍二話不說，趕緊用布把工具、材料覆蓋起來，並停下手邊工作，態度謙和有禮地與鬃司泡茶聊天。可見何金龍個性之謹慎，而這樣的特點也反映在他的創作之中。

## 接續主持佳里金唐殿整修工作

何金龍在慈濟宮的工作是將葉王一八六○年（咸豐十年）製作的交趾陶，因時間久遠、風化嚴重的，尤其是廟頂屋脊部分，都施以金碧、亮麗的剪黏，讓廟貌煥然一新，立即贏得好評。隔年（1928），緊臨學甲的佳里金唐殿亦

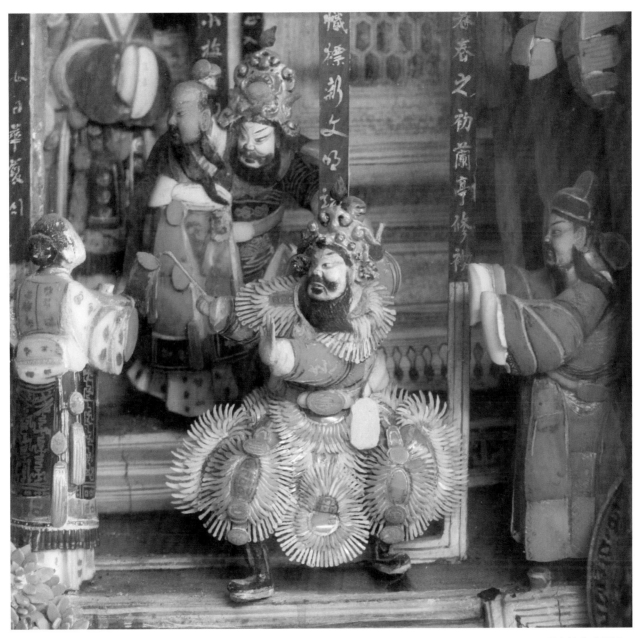

國光浩蕩（局部，
陳柏宏攝影）

［左頁圖］

何金龍　國光浩蕩
1927　剪黏
臺南學甲慈濟宮
（陳柏宏攝影）

興整修之議，也一致決議敦請金龍司主持其事。

　　由於已有慈濟宮的成功表現，何金龍對金唐殿的整修更為大膽施作，他將廟中原有剪黏，以及葉王所作之交趾陶全盤翻新為剪黏作品。相較於學甲慈濟宮的工程，金唐殿之創作，表現出更大的自由與創意。除了傳說故事、傳統戲曲……，更融入當代題材，人物穿戴西裝、紳士帽、手錶等物品，為剪黏開拓了更多表現的可能性。

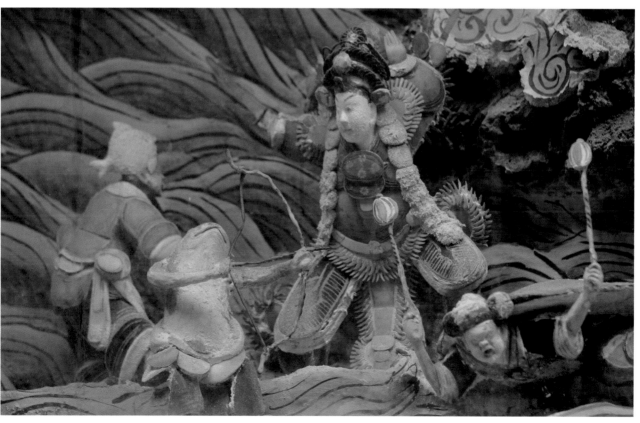

何金龍
八仙鬧東海
1927　剪黏
佳里金唐殿
（陳柏宏攝影）

何金龍　八仙鬧東海
（局部，陳柏宏攝影）

何金龍　文官　交趾陶

何金龍的剪黏技巧卓越，除了追求美感外，更充滿著豐富的創意；他往往跳脫一般傳統工匠只純粹為廟宇工作的心態，用心經營，視工作為自己的創作，進而成為著名的藝術家，也是臺灣剪黏的代表人物之一；與另一位人在北部的唐山剪黏司傅洪坤福（約1865-1940），並稱「南何北洪」。但以藝術的表現而言，何氏穩坐「臺灣剪黏第一人」封號，受之無愧。

何金龍居臺前後六年，先後為學甲慈濟宮（1927-1929）、佳里金唐殿（1928）、苓子寮保濟宮（1928）、臺南市竹溪寺（1930-1931）、臺南市昆沙宮（1931），甚至遠至臺東天后宮（1932-1933）等地施作裝修工程；可見其工法、技藝備受肯定，贏得各方青睞。

何金龍在臺工作時，也結交了一些朋友，除了前文提到介紹他來臺工作的府城畫師潘春源外，另一府城畫師陳玉峰（1900-1964）也曾問學於他，甚至同場工作。根據陳玉峰之子陳壽彝（1934-2012）回憶：七、八歲時，曾隨母親前往探望父親和何金龍共同工作的場所。陳家目前仍保存一尊何金龍所創作的文官交趾陶。

何金龍在臺期間，備受臺人喜愛，各地廟宇、民宅競相延請，紅極一時，收入亦十分可觀。可惜因染上賭博惡習，所獲資財，亦盡付東流。

## 晚年定居柬埔寨

一九三三年，他返回故鄉後，未久，即在同鄉邀約下前往南洋地區從事建築工程，參與安南（越南）的某些藝術裝修，與西洋人同臺拼場。工事完成後，又逢戰亂，家人相繼移往南洋，最後定居柬埔寨，仍從事剪黏及藝術裝修工程；除曾前往泰國參與「沈氏書堂」之施作，晚年亦受聘設計並參與柬埔寨金邊王宮的整修工程。

# 王石發為何金龍在臺唯一傳人

何金龍在臺灣的傳人，唯有王石發（1905-1987）一人。王氏早年因參與金唐殿油漆彩繪工作而結識何金龍，對其技藝心生仰慕，屢次想拜師學習，但何金龍認為臺灣是殖民地，王石發也成了日本人，因此不輕易答應收徒。直至某次農曆過年前，應是一九三〇年，何金龍見王石發誠心學習，便開玩笑地說：若王石發與其一同回大陸過年，就收他為徒。豈知王石發果真放棄與家人團聚的時刻，立即打包行囊，跟隨何金龍返鄉過年。此後，王石發滯留大陸約十二年之久，向金龍司學藝，並與何金龍之子成為好友，直到一九四一年左右才回臺灣。王石發學成歸臺後，也承接了金唐殿的施作，不僅維護其師作品的保存，更透過其子王保原（1929-）將所學之剪黏技巧延續下去，扎根於臺灣。

王石發赴大陸前，懷抱四個月大的兒子保原。

太平洋戰爭爆發，中日關係受阻，迫使本地剪黏師傅尋找替代材料，剛開始從垃圾場撿拾破碎的煤油燈罩、花瓶、美術燈來運用；在不敷使用下，便和玻璃工廠合作，以玻璃取代瓷片，雖價錢較貴，卻輕薄利於剪裁。但在屋脊上的「玻璃剪仔」，不耐日曬雨淋，往往五、六年就須重新整修。

戰後的七〇年代，工資高漲，剪黏製作講求迅速，為追求利潤，因而發展出「淋搪」材質，以便於大量生產。「淋」為上釉藥的動作，「搪」即釉藥，以半瓷土燒成製品，直接產出鱗片、羽毛、花瓣、人物等形式之瓷片，省去了傳統的「剪」工，直接以半成品「黏」合而成。此舉雖加快了匠師生產作品的速度，但傳統剪黏中，透過各式手法修飾、利用瓷片特性所展現的想像力與創造力，也隨著「剪」法的省略，逐漸喪失了該項藝術原有的技巧與趣味。隨著歲月更迭，益發顯出何金龍這輩老匠師作品的珍貴，王石發家族及其再傳弟子得其薪傳香火，亦甚為有幸。

# 3.
# 何金龍作品賞析

（本書圖版均攝自建築局部，因此無法註明尺寸，尚請見諒。）

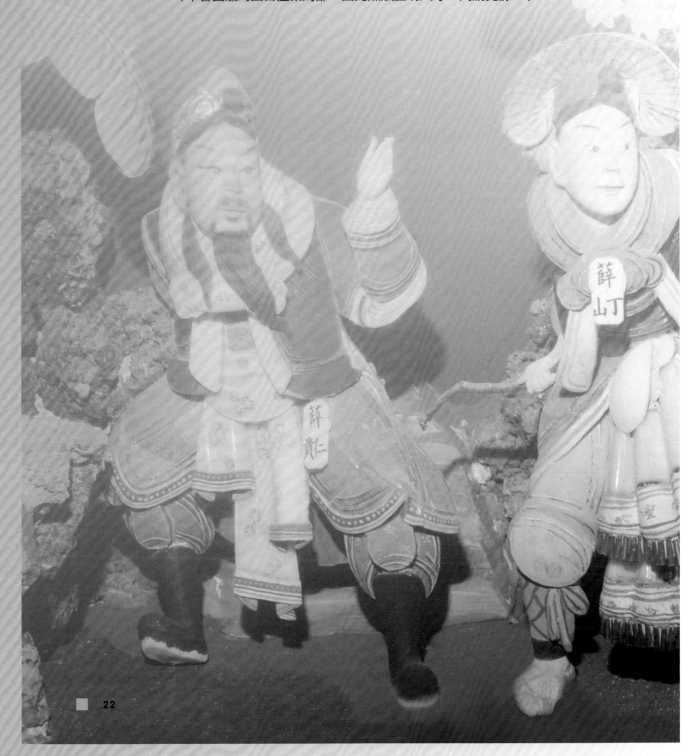

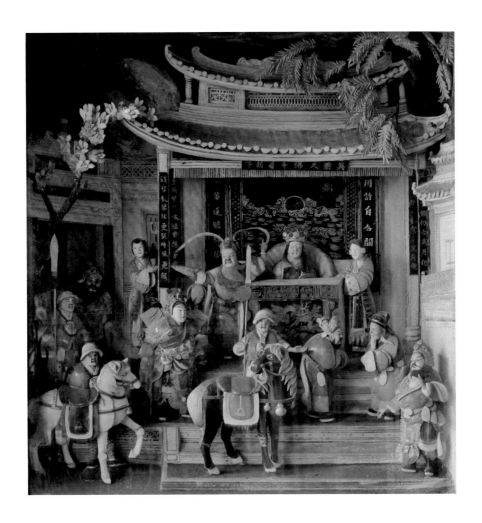

## 何金龍　甘露寺

1927　剪黏　臺南學甲慈濟宮（陳柏宏攝影）

　　〈甘露寺〉和〈鴻門會〉為慈濟宮三川步口左、右廊牆相對稱的作品。描寫的是三國時代的故事：由於孫權屢向劉備索討借駐荊州未果。因此，當周瑜獲知劉備之妻甘夫人去世的消息，便企圖使出「美人計」；他派人到荊州說服劉備入贅孫權之妹孫尚香，準備劉備一旦到了京口招親，便將他扣為人質，逼使諸葛亮交還荊州。

　　諸葛亮看穿周瑜計謀，將計就計，派遣趙雲護送劉備同往，並帶了三個錦囊。到南徐後，劉備依錦囊妙計帶禮物拜見喬國老。喬國老有二女，皆天生麗質，是東吳的兩大美人，人稱二喬，一嫁孫策，一嫁周瑜。喬國老入見吳國太賀喜，因吳國太為孫權之母，和喬國老乃是親家關係。吳國太當時尚被蒙在鼓裡，不明就裡，乃召孫權前來斥罵一番，並決定次日約劉備在甘露寺相見，若不中意則任孫權及周瑜處置。

　　次日趙子龍（中排左二）保護劉備（中排右二）到甘露寺赴約，孫權（前排右一）引劉備見吳國太（後排右二），喬國老（中排右一）作陪，吳國太見到劉備一表人才，又是漢朝王室宗族，非常滿意，遂斥退周瑜埋伏在門外的刀斧手，把女兒嫁給了劉備。劉備再依錦囊行事，帶著孫夫人順利脫身回到荊州，讓孫權、周瑜兩人真正是「賠了夫人又折兵」。

　　同樣的題材，何金龍分別施作於學甲慈濟宮及佳里金唐殿，構圖略有不同。唯金唐殿乙幅，後來由其第三代傳人王保原重修；慈濟宮此幅相對完整，保持原作真貌。畫幅中人物不論正、側面，均以瓷片重疊剪黏而成，造型嚴整生動，兩匹駿馬的骨骼結構、身上配件，也均精美寫實、栩栩如生。

周瑜  吳國太

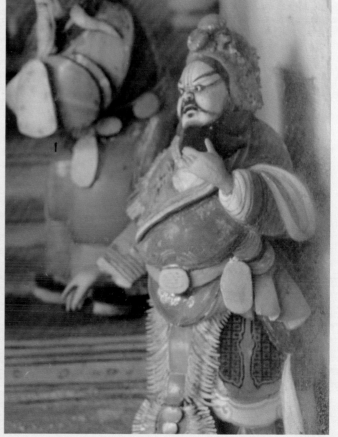

士兵與駿馬 孫權

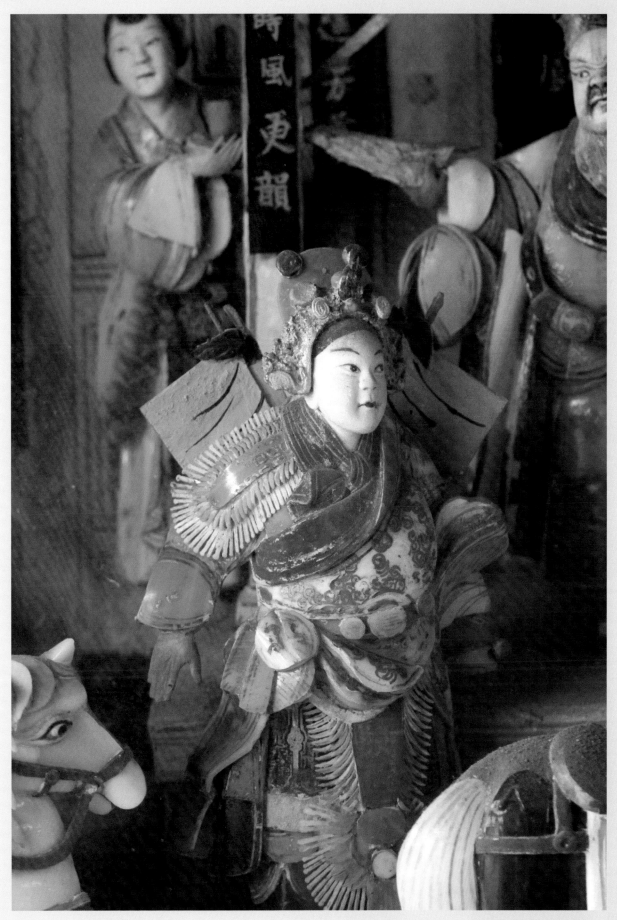

趙子龍（左右頁圖為陳柏宏攝影）

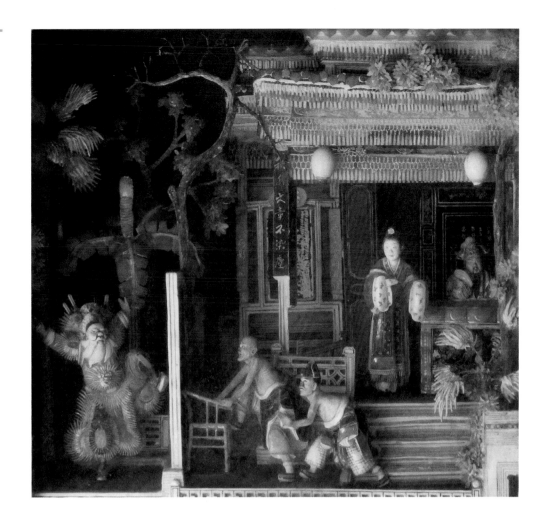

## 何金龍　觸金磚
1927　剪黏　臺南學甲慈濟宮（陳柏宏攝影）

　　東漢開國大將姚期之子姚剛，建國有功，班師回朝後，光武帝劉秀設宴款待。宴席中，郭妃的父親郭榮見劉秀對姚剛百般禮遇，心裡不是滋味，乃用言語嘲諷姚剛，姚剛年輕氣盛和郭榮吵了起來，一失手竟把郭榮打死了。郭妃知道後非常怨恨，哭訴要求劉秀殺姚剛以為父親償命。可是劉秀當年討伐王莽時，因有這一班兄弟幫忙才能復國成功、登上王位，還曾許下「姚不反漢，漢不斬姚」的諾言。因此劉秀免了姚剛死罪，改判他充軍。

　　姚期見兒子闖下大禍，乃要求告老還鄉。但劉秀拼命挽留，姚期一時間也很為難，想到劉秀好酒，就提出「光武城酒百日」當作留任的條件，劉秀便歡喜地答應了他。

　　郭妃始終記著父仇，知道劉秀和姚期的約定後，深知劉秀只要醉酒就無法理性處理事情，乃用計哄騙劉秀喝酒，喝到一半郭妃慫恿劉秀宣姚期入宮，微醉的劉秀要姚期向郭妃賠罪，姚期也當面請罪賠禮，郭妃假裝接受，但仍繼續灌劉秀酒，最終把劉秀給灌醉了。見劉秀醉得昏沉，命人放下珠簾，隔簾假傳聖旨下令殺掉姚期。鄧禹力保無效，撞宮牆而死，其他開國元勳聽到消息也紛紛進殿求情，雲臺二十八將一個個跑來金殿，卻都被郭妃給害死。而老將馬武趕到皇宮想叫醒劉秀，卻已經來不及，一幫弟兄全死了。馬武覺得獨活沒有意思，拿出御賜金磚往頭上砸去，自盡身亡。

　　此幅描述的正是馬武自盡的這段場景；前方兩位宮人拿著竹椅，一副害怕勸阻的模樣。昏君、毒婦、丑角、老將⋯⋯，人物個性鮮明、情節緊湊有力。

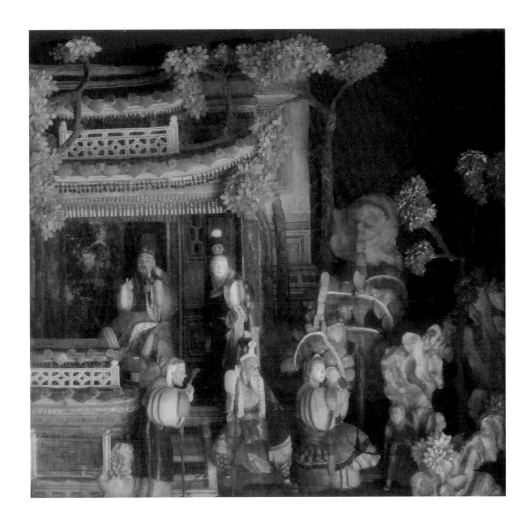

## 何金龍　閔損拖車

1927　剪黏　臺南學甲慈濟宮（陳柏宏攝影）

　　這是二十四孝中的故事。閔損就是閔子騫，德行很好，是孔子的得意門生。他自小與父親相依為命，後來父親再娶，後母又生了兩個小孩。後母對自己的小孩十分疼愛，卻對閔損百般凌虐。

　　一年冬天天氣特別寒冷，後母為小孩縫製冬衣，親生的兩個小孩冬衣裡縫的是厚實溫暖的棉絮，縫給閔損的卻是無法保暖的蘆花。一天，父親要閔損拖車外出，閔損冷得幾乎跌倒；父親將其衣服撕開，原來是一團蘆花，氣得要將後母趕出家門，閔損見狀連忙下跪求情，說：「母親在，只有孩兒一人受寒；母親不在，受凍的就不只我一人了！」

　　後母聞言大感慚愧，從此也將閔損視如己出。

　　此作的構圖雖沒有表現出拖車的情節，但畫面多了一對老人家，應是閔損的爺爺奶奶。兩位老人家和後母及兩位小孩，位在畫面的最前方，構成一幅和樂融融的景像；閔損和父親位在後方較高的室內，父親也是一副心滿意足的模樣。閔損則側身門邊，眼看著這幅景像；由於他的寬容，既維持了家庭的和睦，也感動了後母。

　　此作除了人物的表情生動，屋宇的構成、庭園的造景，包括開滿紅花的大樹、高聳的奇石，以及石上的黃色小花，在在凸顯藝術家豐富的想像力和生動的技巧。

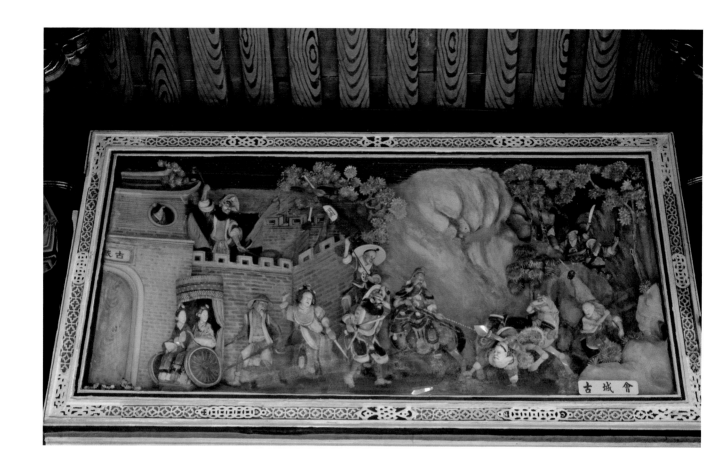

## 何金龍　古城會

1927　剪黏　臺南學甲慈濟宮〔陳柏宏攝影〕

　　〈古城會〉刻畫《三國演義》中一段兄弟相會的曲折故事。原為劉備屯兵之地的小沛被曹操奪下後，劉備匆忙逃往袁紹處避難。此時鎮守下邳的關羽，因不知兄長下落，為保護兩位兄嫂，不得已暫居曹營，但言明一旦獲知兄長下落即前往會合。

　　後關羽得知劉備人在袁紹處，不顧曹操勸留，帶著兩位兄嫂毅然離開。一行人到了黃河渡口，途經一座古城，知道張飛正在此處，心生歡喜，急於與兄弟相會；但張飛誤會關羽降曹，不願開城門。此時，恰巧曹營大將蔡陽追擊至此，與關羽發生激戰，關羽一刀斬死蔡陽，也冰釋了和張飛的誤會，兄弟終於古城相會。

　　此作以巧妙的構圖，同時交代了幾個不同的時空場景，人物動作多樣，表情豐富。坐在車中、等在城門外的是劉備的兩位夫人；站在城門上的，顯然是誤會未解的張飛；而被關羽一刀砍倒落馬的正是蔡陽；埋伏在巨大山岩後的仍為關羽兵卒；蔡陽倒地後面色慘白，坐騎倉皇失措，部下兵卒則捲旗落荒而逃。畫面以巨岩為中心，將空間分隔得相當複雜卻又層次分明。

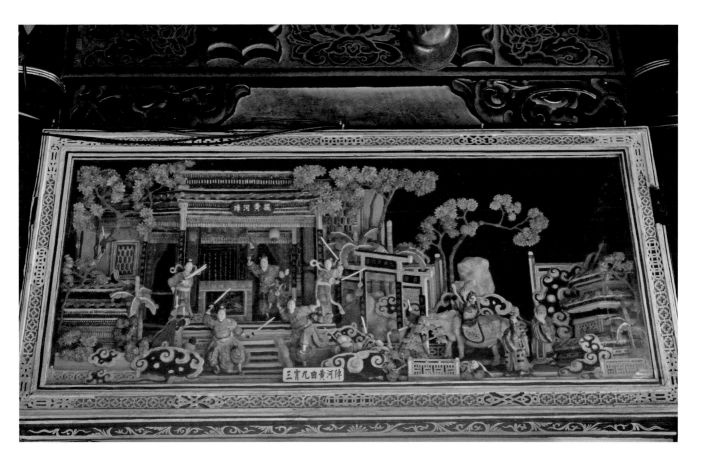

## 何金龍　擺黃河陣

1927　剪黏　臺南學甲慈濟宮（陳柏宏攝影）

　　這是《封神演義》中的一段故事，描述商、周對抗時的一場鬥法。殷紂王時，聞太師奉命領軍攻周，姜子牙奉師命協助周軍，聞太師因此吃了敗仗，乃求助於峨眉山羅浮洞洞主趙公明。趙公明進而尋求三仙島的三位師妹協助，並以「金蛟剪」和「混元金斗」兩件寶物打傷好幾位仙人；後經南極仙翁妙計，始將趙公明打死。趙死後，三姊妹前來尋仇，擺出猶如黃河九曲十八彎的複雜陣法，並以「混元金斗」收伏了十二大仙。後姜子牙請來李老君、原始天尊和南極仙翁等人聯手，才破解了「黃河陣」。

　　三仙島三姊妹為：雲霄、瓊霄、碧霄，因此，黃河陣亦名「三霄九曲黃河陣」。圖中身著甲衣者即為三姊妹，一人手持「金蛟剪」（左四）、一人遙控「混元金斗」（左三），一人則手持雙劍」（左二）；另有二位女子亦手持雙劍排成陣法。倒臥雲中的或為趙公明；右邊則為周軍陣營，分別為騎牛的太上李老君、穿道服的原始天尊和長髯及胸的南極仙翁等。整個場景以半立體的方式，層層疊疊，表現出空間變化。

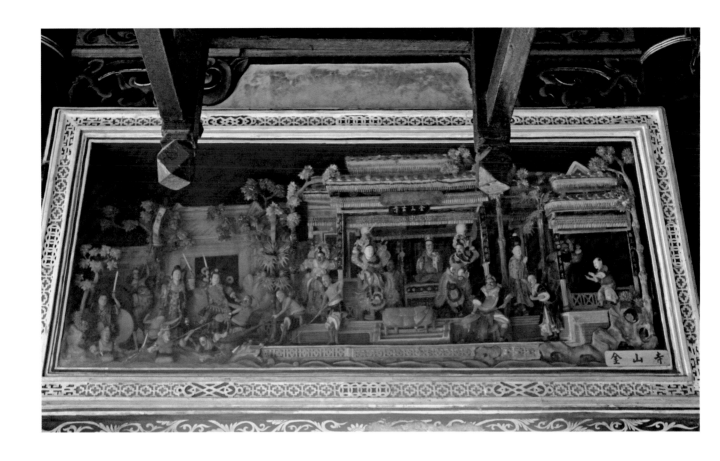

## 何金龍　金山寺

1927　剪黏　臺南學甲慈濟宮（陳柏宏攝影）

　　水淹金山寺是《白蛇傳》中最具戲劇性的一幕。白娘娘在許仙受到法海和尚控制，甚至皈依佛門無法回到身旁時，無計可施，只得作法引來海水，水淹金山寺，與法海展開一場大鬥法。法海身穿僧袍、頭戴僧帽，端坐在金山寺正殿的桌子上，兩旁是協力的天將。古寺臺階底下已大水漫淹，一些和尚光著上身，或在拉救溺水之人、或與白娘娘的陣營打鬥；而許仙則是隱身在樹木後方。

　　故事的後續發展是：許仙被浸淹的大水嚇著，失聲大叫，白素貞為搭救他一時停止了念咒，法海趁機拿出紫金缽反擊，將白素貞擊退。白素貞因水淹人間，傷害許多生靈，觸犯天條，生下孩子後就被法海收入缽內，鎮壓在雷峰塔下。

　　這件作品，以橫幅開展的方式，遠遠隔絕了許仙和白娘娘，金山寺屋宇嚴整，搭配以參天古樹，水景的波浪，更增添了畫面流動感及緊張的氛圍。

## 何金龍　盤絲洞

1927　剪黏　臺南學甲慈濟宮（陳柏宏攝影）

　　《西遊記》是民間耳熟能詳的神話故事，畫面以橫幅展開。唐三藏騎著白馬前行，身上的袈裟是以幾片瓷片俐落地表現出來；豬八戒一馬當先走在最前端，而前方的山谷中，正有幾位穿著薄衫在戲水的蜘蛛精，這是《西遊記》中「盤絲洞」的情節。半立體的構圖，孫悟空位在豬八戒的後面，沙悟淨則緊跟在師父唐三藏身後。全幅搭配岩石及樹林，呈顯出豐富的空間感，而人物的神態，也各有變化，十分有趣。

## 何金龍
### 封神演義——楊戩哪吒收七怪之一

1928　剪黏　臺南佳里金唐殿屋頂
（張明忠攝影）

　　金唐殿屋頂的人物剪黏共有六座，分別位於正殿三川脊左、右排仔頭、正殿小港脊左、右排仔頭及正殿背面左右排仔頭，人物均取材自《封神演義》。而武將交戰是何金龍師最擅長的項目之一，無論人物比例、造型、表情、動作等俱臻上乘；尤其屋頂人物剪黏，迥異於壁堵人物剪黏，體型較大，用瓷碗片剪出所需形狀黏貼而成，碗片邊緣就是線條，完全沒有手繪線條，於寺廟裝飾藝術中堪稱一絕，也最能凸顯剪黏藝術的精妙。

　　位在正殿三川脊左、右排仔頭上的兩座人物剪黏，一說取材自《封神演義》第九十二回的〈楊戩哪吒收七怪〉。袁洪乃梅山得道白猿，召來同修豬精、羊精、犬精、蛇精、蜈蚣精等七怪，共劫周營，阻擋周兵去路。經姜子牙調兵遣將，有哪吒（掛乾坤圈拿火尖槍）、雷震子（鷹嘴）、辛環（也是鷹嘴）等幾員勇將，更有女媧娘娘（最上方）協助，終於順利除掉梅山七怪。

　　不過考證實際作品，似乎很難認定各尊塑像真正身分，且兩邊各為六尊，和七怪的數字也不同。但重點的確是交戰的景像，人物態度十分生動，以弧形瓷片黏成的人物臉部、膝蓋、腹部也都格外有趣，加上戰戟交錯，呈現激烈作戰氛圍。

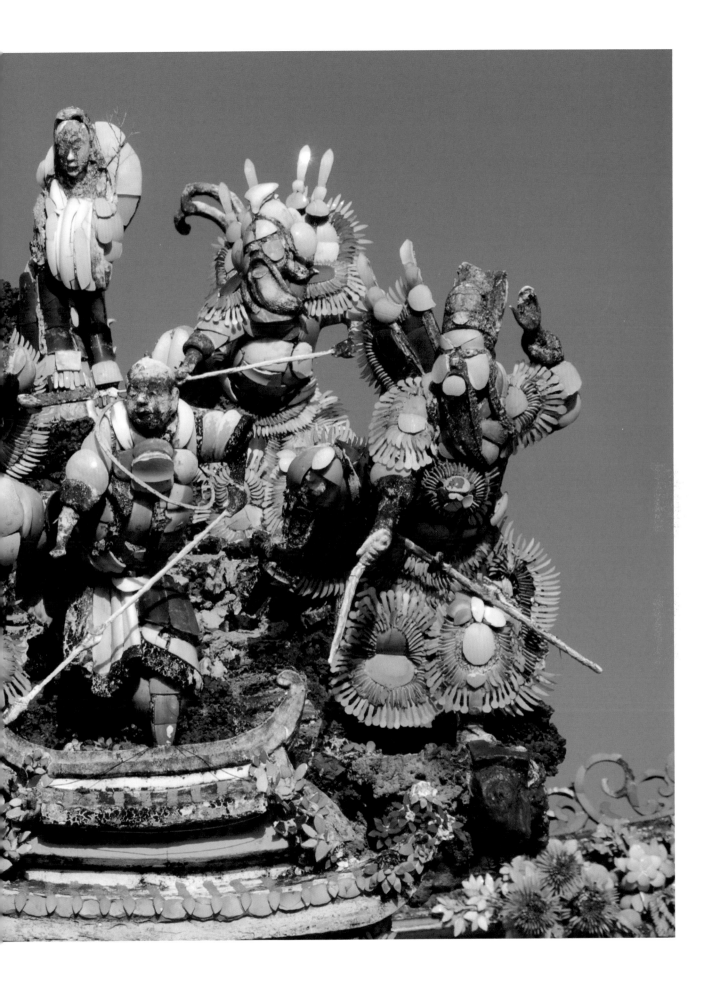

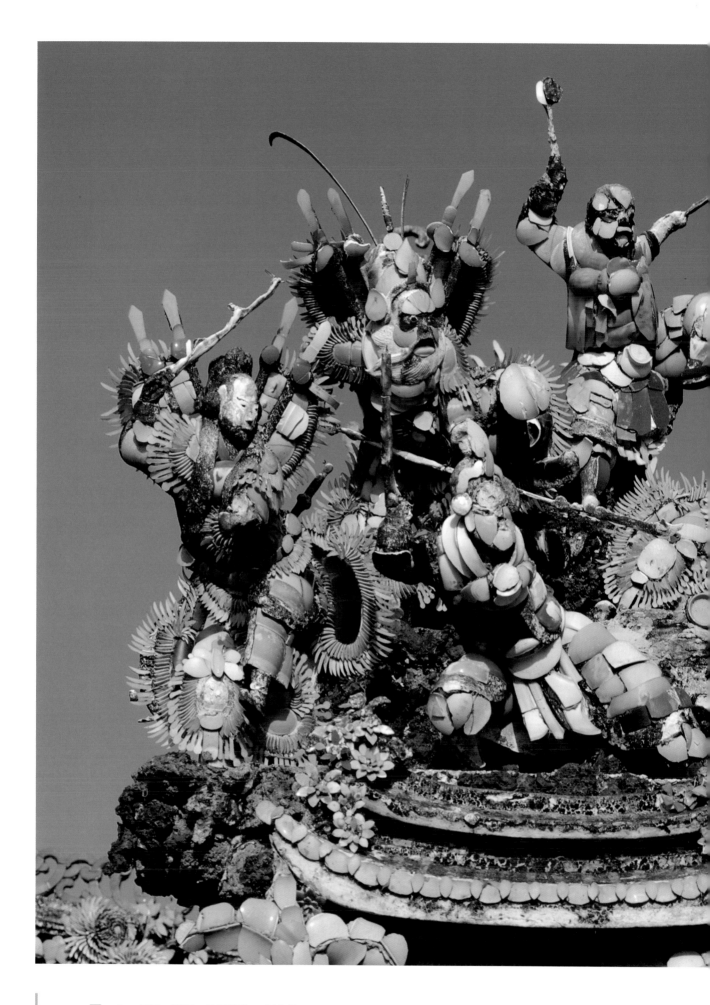

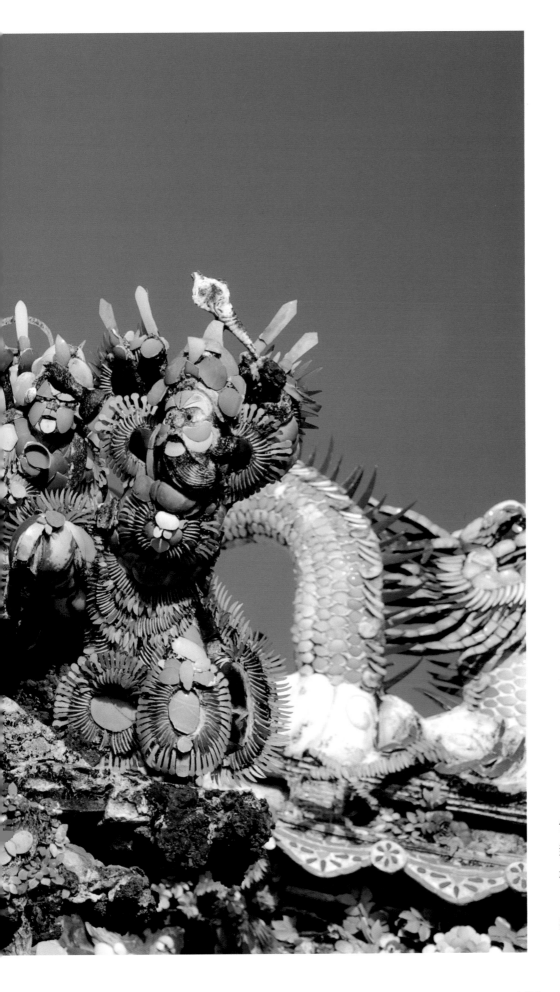

何金龍

封神演義——

楊戩哪吒收七怪之二

1928　剪黏

臺南佳里金唐殿屋頂

（張明忠攝影）

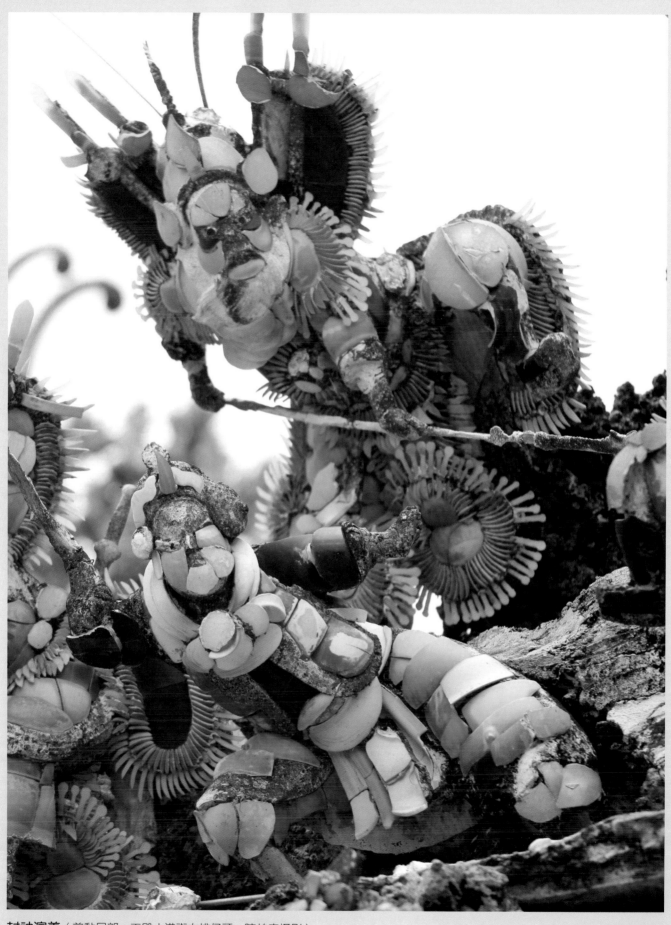

**封神演義**（剪黏局部，正殿小港脊右排仔頭，陳柏宏攝影）

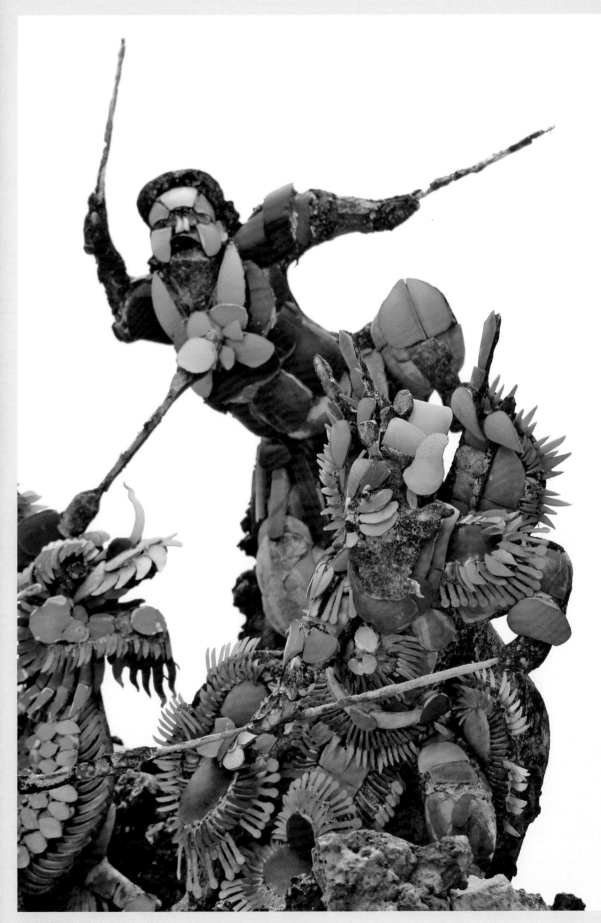

**封神演義**（剪黏局部，正殿小港脊右排仔頭，陳柏宏攝影）

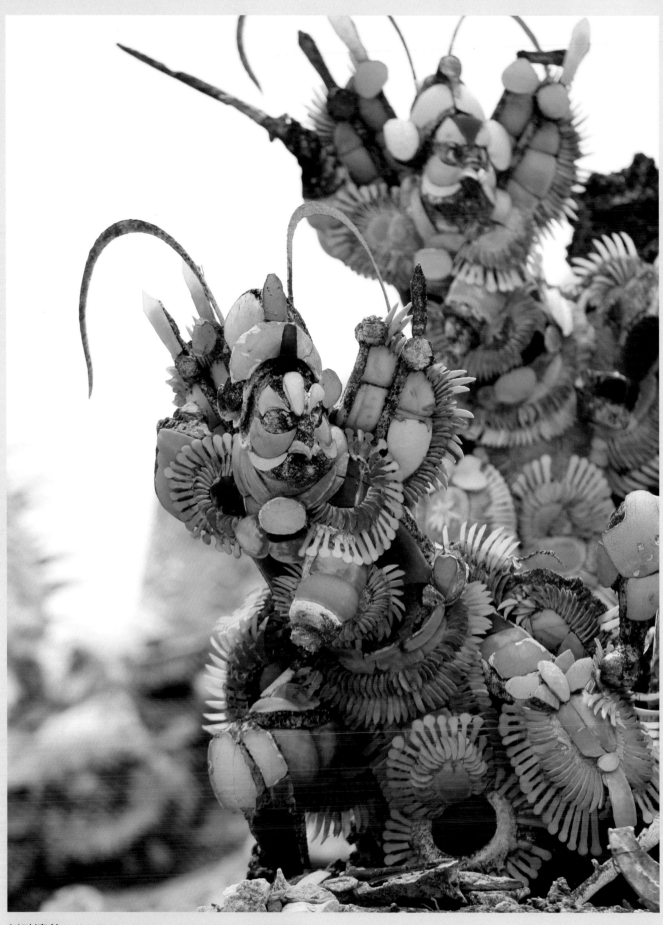

**封神演義**（剪黏局部，正殿三川脊左排仔頭，陳柏宏攝影）

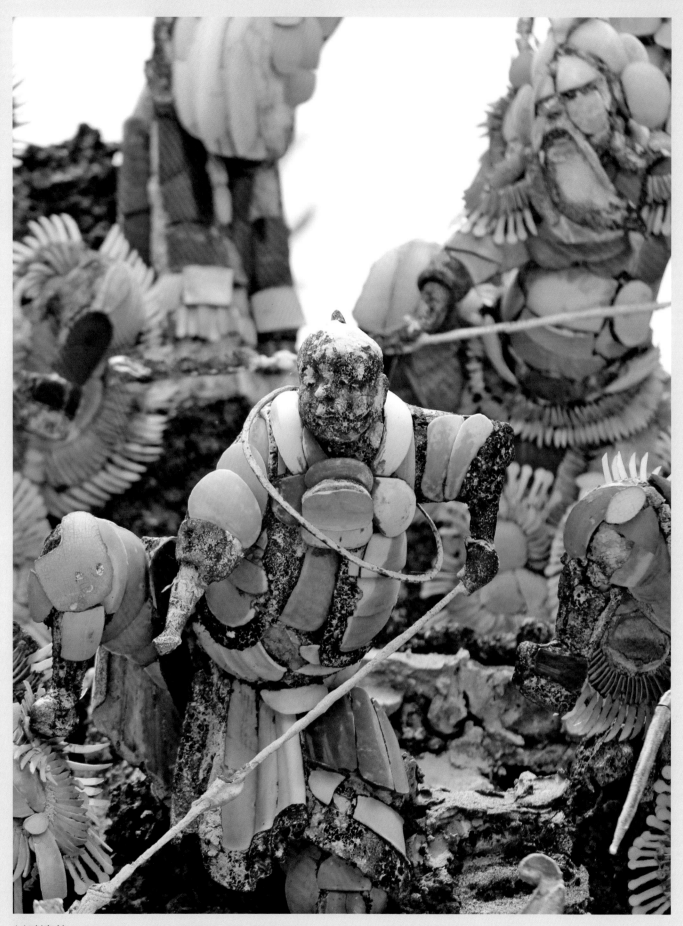

**封神演義**（剪黏局部，正殿三川脊左排仔頭，陳柏宏攝影）

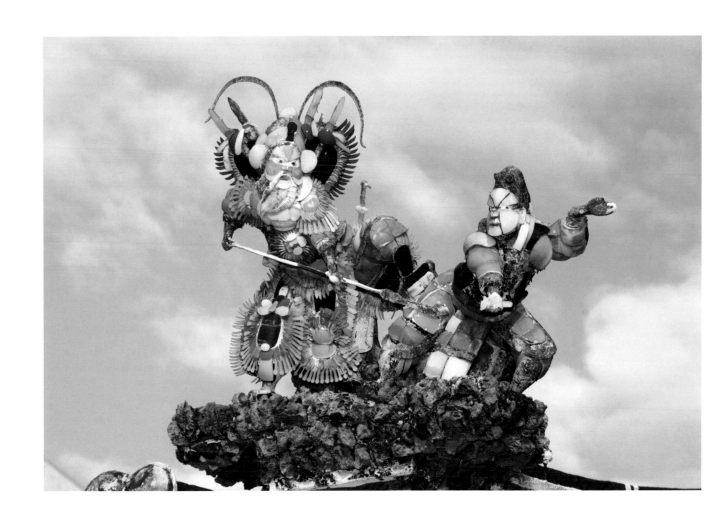

## 何金龍　交戰圖（右頁圖為局部）

1928　剪黏　臺南佳里金唐殿屋頂（張明忠攝影）

　　此作位在正殿後方屋頂南邊的排仔頭上，和北邊一幅同為何金龍屋頂剪黏人物最精采的代表作之一，幾乎介紹金唐殿何金龍剪黏作品的報導，皆以這兩幅交戰圖為主，可見其受歡迎的程度。其中最令人讚嘆之處在於：武將的臉部沒有任何筆畫的痕跡，卻能用碗片把武將的表情細膩地表現出來。

　　值得一提的是，金唐殿屋頂十座剪黏的底座，係採用本地蕭壠糖廠燒蔗渣鍋爐的爐石（爐渣）做成，這種廢物利用的蔗渣爐石不易變質或風化，硬度很高，不但耐日曬風吹雨淋，又很環保，可說是金唐殿剪黏絕無僅有的特色。美中不足的是這一座武將交戰圖，其中一尊人物右手所持的刀已經斷落，另一尊所執的大刀也剝落殆盡，殊為可惜。

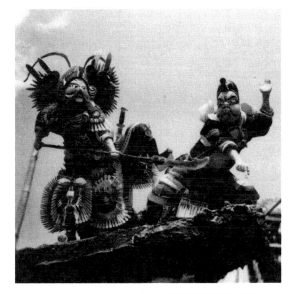

1956年，厝頂排仔頭的老照片。

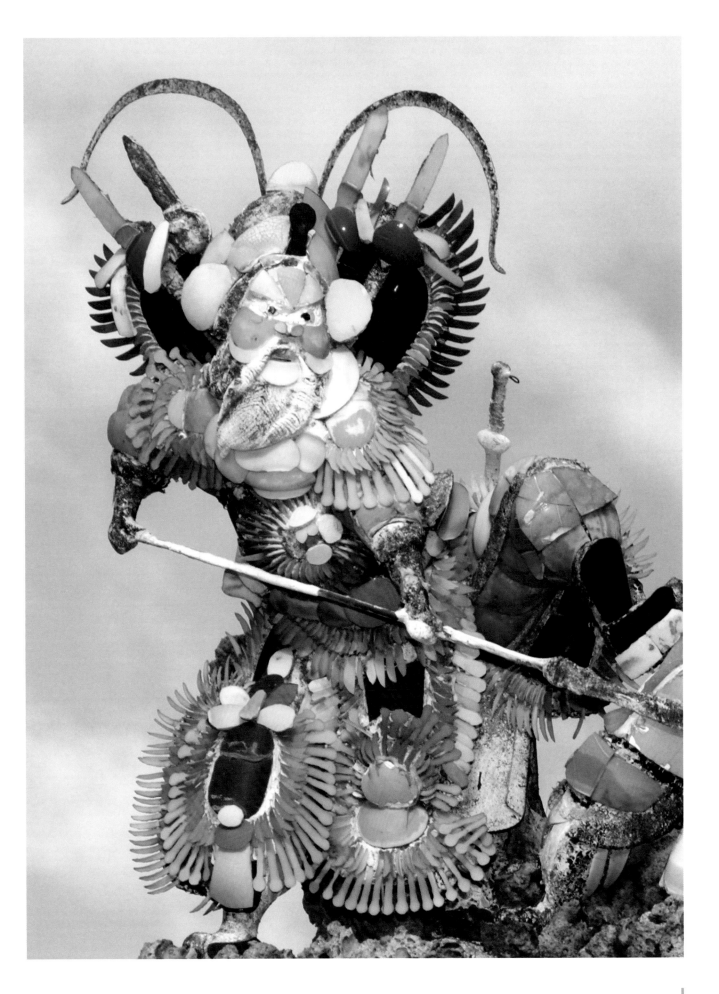

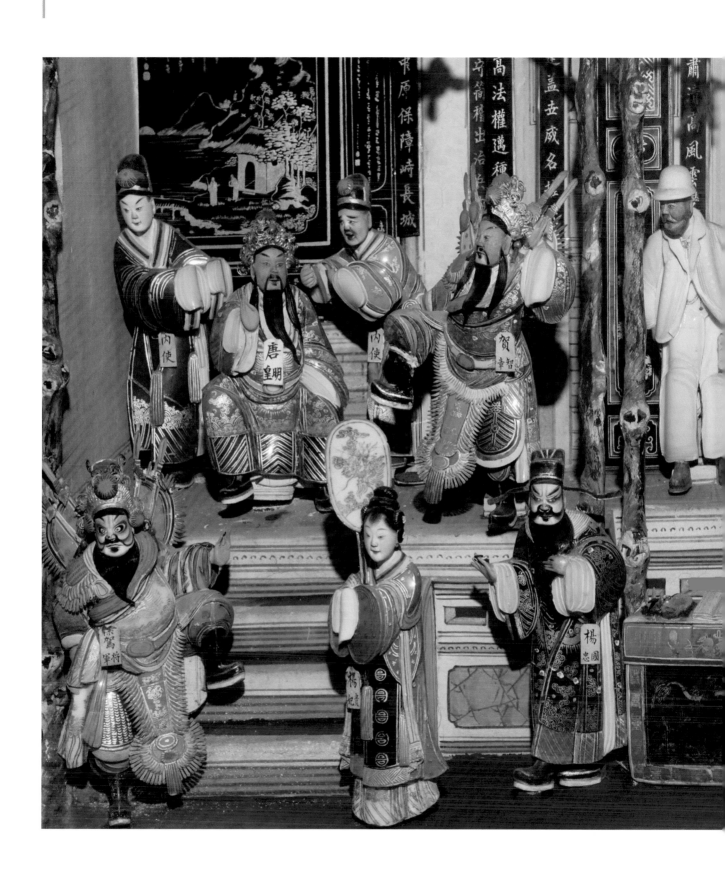

## 何金龍　李白應詔答番書

1928　剪黏　臺南佳里金唐殿（張明忠攝影）

---

　　李白（前排右二）入京應試，被外場考官抹落卷子，不與錄送。右相楊國忠（前排中）譏他：只配與我磨墨。太尉高力士（前排右）譏他：只配與我脫靴。

　　忽一日，渤海國遣使（後排右）呈遞國書，滿朝文武無人能識，當時李白在賀智（知）章（後排右二）家作客，言能識番書，賀智（知）章大喜，奏上聞，唐明皇（後排左二）大喜，宣李白入朝，果然識得番書，滿朝文武無不駭然。答番書時，李白想起前嫌，「伏乞聖旨著楊國忠磨墨、高力士脫靴，以示寵異」，明皇照准。楊國忠只得遵旨為李磨墨，高力士只得為李脫靴，李白這才心滿意足，欣然就坐，片刻間草成詔書，漢、番文各一道，番使受詔辭朝歸國。

　　渤海國可毒（即君主）看了詔書（漢文）及副封（番文）後大驚，以為天朝真有神仙相助，遂寫降表遣使入朝謝罪，情願按期朝貢，不敢復萌異志。渤海國在今東北、朝鮮一帶，何金龍為凸顯「番人」意象，特做成著西裝的洋人模樣（右後方的番使），參雜在中國人中，格外有趣。

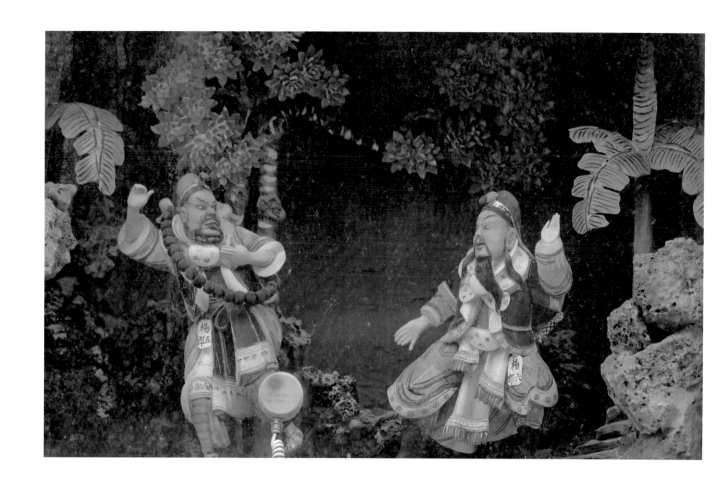

## 何金龍　五臺會兄（右頁圖為局部）

1928　剪黏　臺南佳里金唐殿（陳柏宏攝影）

　　宋太宗在汾陽城被遼軍圍困，幸好隨行的楊大郎殺出重圍，向在不遠處屯兵的楊業求
援。楊業父子八人殺進汾陽城救駕。再突圍時，由大郎假扮太宗向遼軍詐降，太宗則由楊家
將們保護混在亂軍中突圍回京。此役，楊家將中大郎延平、二郎延定、三郎延安皆奮戰而
死，四郎延輝被俘，因化名沒被認出，後被遼國招為駙馬，乃有日後「四郎探母」的故事，
五郎延德則逃入五臺山寺廟中削髮為僧。

　　遼又攻宋，太宗命潘洪為帥出兵禦敵。因出征前尚缺先鋒人選，八賢王建議設擂臺賽
以廣招天下英雄，潘洪之子潘豹和楊七郎都報名參賽，經連番激鬥，潘豹被七郎打死在擂臺
上。潘洪聞訊大悲，對楊家懷恨在心。七郎贏得擂臺賽，便隨潘洪大軍出征、任先鋒官。到
了前線，潘洪不聽楊業的戰略意見，害得楊業與六郎延昭、七郎延嗣被遼軍困在兩狼山。楊
業派七郎突圍向潘洪求援，潘洪逮此機會將七郎綁在芭蕉樹上，用亂箭射死。楊業久候七郎

不至，又夜夢七郎冤魂哀告，知道大勢不妙，便硬著頭皮率手下殺出重圍。奔到蘇武廟，見廟旁「李陵碑」心中百感交集，遂以頭撞碑而死。而突圍的六郎在五臺山下巧遇修行的五郎，五郎悲父兄遇害，對朝廷更是心灰意冷，堅持回山上不問世事；不過骨肉情深，後來五郎仍協助六郎及楊家眾女將大破天門陣。

　　此幅描繪的正是六郎與五郎相見的場面，肢體語言豐富，頗有悲憤之情。

**何金龍　白虎堂（轅門斬子）**（上圖為局部）

1928　剪黏　臺南佳里金唐殿（陳柏宏攝影）

---

　　「白虎堂」乃京戲名目，又名「轅門斬子」，是說宋遼交戰時楊家將的一段故事。話說大將軍楊六郎延昭（後排右）奉命攻打北番，急需取得番將穆柯寨的降龍木以破天門陣，於是命其子楊宗保（前排右）與孟良（前排左）、焦贊（前排右二）一同入寨，由孟、焦負責盜取降龍木，宗保負責巡哨。豈知孟、焦偷木不成形跡敗露，穆柯寨群兵圍住宗保三人，為首的寨主之女穆桂英（前排左二）見宗保英氣風發，心生好感，於是將宗保擒回寨中強逼成親。

　　宗保回營後，其父延昭認為他有通敵之嫌，於是請出軍法、升起白虎堂，準備處斬他以正軍法。時八賢王及延昭之母佘太君（後排中，又稱楊令婆）亦隨軍駐守邊關，聽說要處斬宗保，立刻入堂說情。

　　孟良、焦贊見事態嚴重，也跪地求情。豈料，反被扣上慫恿宗保成親的罪名，也要一併處斬。佘老太君見事態嚴重，不斷勸說，延昭仍不為所動，就連王爺趙德芳要延昭賣他面子，延昭也不賞臉。就在情況危急之時，穆桂英率部下已來到軍營，見宗保被綁轅門，問明原因後立即入帳，手捧降龍木替宗保求情，並表示願意親自領兵去破天門陣。此時延昭既怕桂英當場動武，更怕失去降龍木，只得准請並赦放了宗保，結束一場「轅門斬子」的緊張大戲。

　　此作精確地掌握了這齣武戲緊張、熱鬧的情節，有著對峙不下的氛圍，上段為亭景，下段為人物，平衡了整體視覺；並以打鬥場景來凸顯人物之動感，使畫面更為豐富、緊湊，充滿戲劇性。

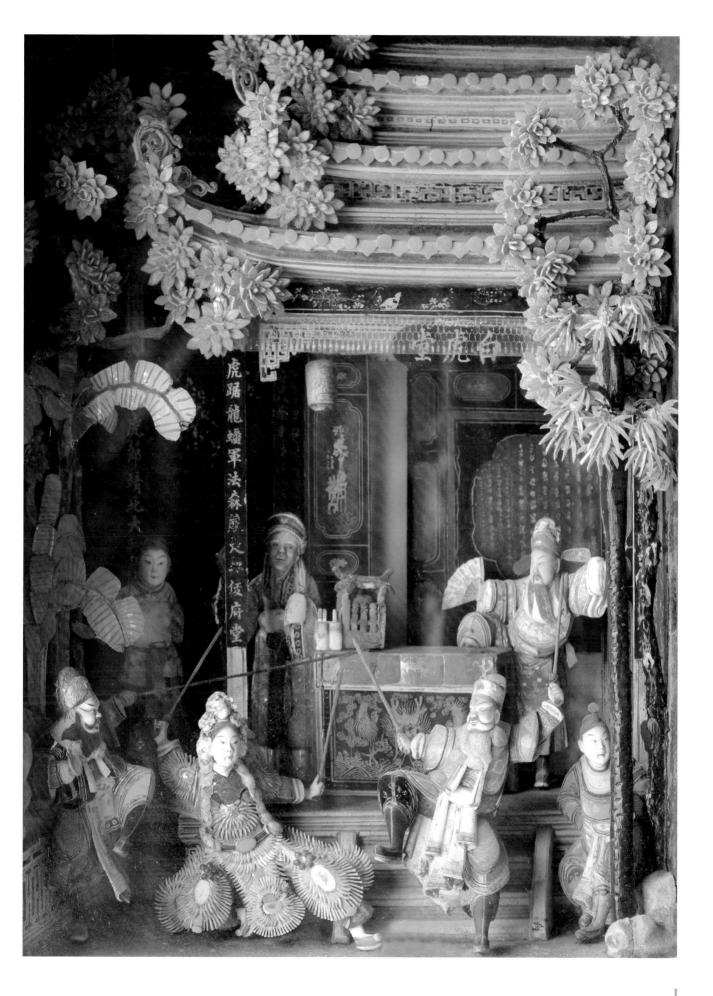

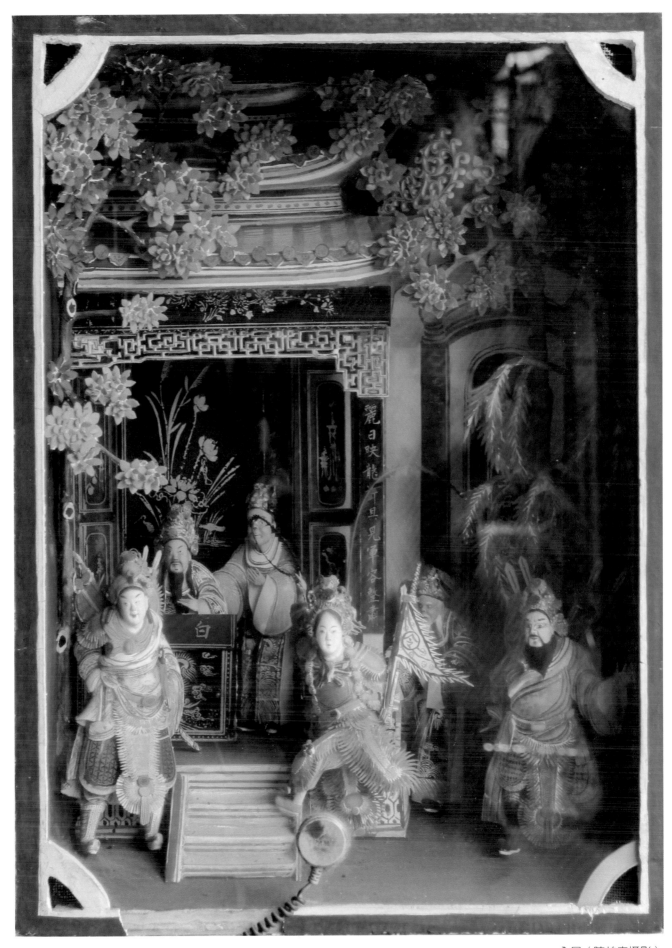

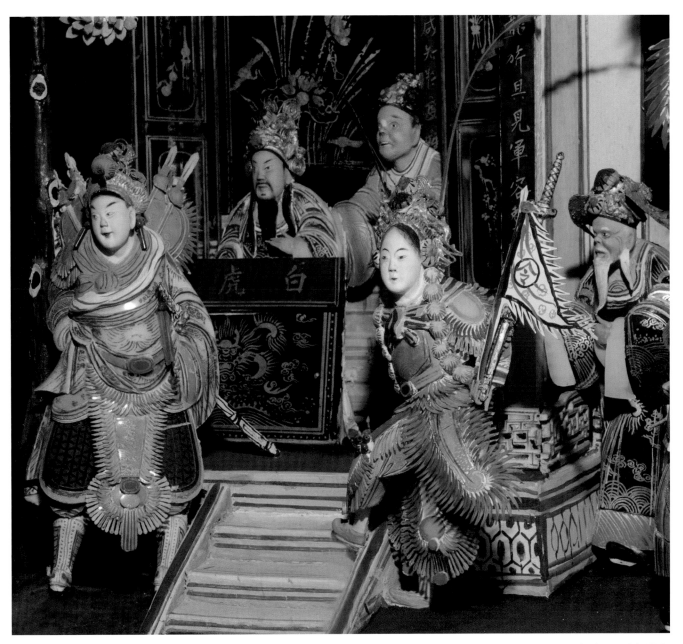

局部（張明忠攝影）

## 何金龍　白虎關（樊梨花掛帥）

1928　剪黏　臺南佳里金唐殿

　　樊梨花（前排中）受委屈詐死埋名，程咬金（後排右）奏請唐明皇（後排左）下令薛丁山（前排左）到寒江關三請樊梨花，薛丁山的真情義終於感動了樊梨花，夫妻和好。

　　回到唐營後，唐明皇封樊梨花為天下都招討兵馬大元帥之職，樊梨花金臺拜帥，手持皇帝親授的令旗寶劍，威風凜凜地調兵遣將。唐朝大軍在樊梨花的運籌帷幄及調度指揮下，終於大破白虎陣，攻占白虎關。

　　這一座人物壁堵，已經經過何金龍的再傳弟子王保原重新修補再作。

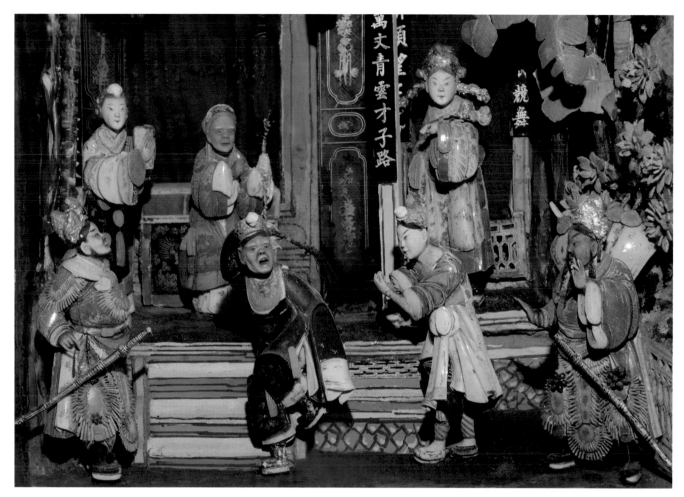

全景（張明忠攝影）

## 何金龍　狄太后認親（右頁圖為局部）

1928　剪黏　臺南佳里金唐殿

　　狄青（前排右二）因踢死太師龐洪的火驅駒被追捕，躲入吏部韓琦（前排右）家中，幸得韓吏部將他藏在御書樓，逃過一劫。恰好南清宮有妖龍作孽，韓吏部向潞花王（後排右）推薦狄青收妖，狄青收服妖龍得一龍馬，潞花王大喜，將龍馬賜給狄青並細問身世，狄青據實以告。

　　狄太后（後排中，就是在「狸貓換太子」戲中將太子養育長大的人）向兒子潞花王探詢收妖一事，潞花王一一言明，並談及狄青身世，觸動狄太后心事，召狄青入宮相見，仔細詢問後各拿出一隻家傳血結玉鴛鴦，一雌一雄，果然配成一對，狄太后認出狄青正是其失散多年的侄兒，姑侄相認，喜極而泣。

　　宮中太監（前排左二）本來看到狄青一介草民裝束，甚為輕慢，及至姑侄相認，始知為太后親侄，即潞花王的表弟，大為驚愕，對狄青的請安，一副擔當不起的模樣，十分有趣。

狄太后（張明忠攝影）

狄青（陳柏宏攝影）

韓琦（張明忠攝影）

宮中太監（陳柏宏攝影）

## 何金龍　打金枝

1928　剪黏　臺南佳里金唐殿
（張明忠攝影）

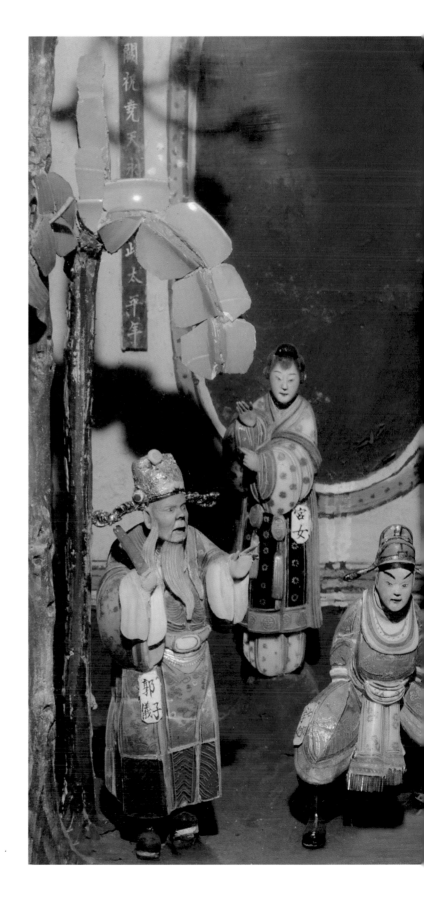

　　唐朝功臣郭子儀（前排左）的六子郭曖（前排左二，雙手被反綁）被唐代宗（後排右二）招為駙馬，娶升平公主（前排右，名牌上標為金枝公主）為妻。公主自恃金枝玉葉，處處以皇家宮規、君臣大禮管束丈夫。郭曖心雖不滿，但也無可奈何。

　　一天，郭子儀做壽，郭曖兄嫂們因升平公主沒有偕同郭曖來拜壽；戲嘲郭曖懼內。郭曖一氣之下回宮與公主評理，並借酒膽打了公主一巴掌。公主大怒，回宮向父王、母后哭訴，要求懲罰郭曖為她出氣。代宗和皇后瞭解小夫妻爭吵原因後，責備女兒不該不去拜壽。但公主不肯認錯、一味撒嬌。代宗假意認真，要斬郭曖為她出氣，嚇得公主反而沒了主意。

　　郭子儀聞知郭曖打了公主，綁子上殿請罪。代宗不願為兒女私事傷了君臣和氣，安慰郭子儀說：「不痴不聾，不作家翁。兒女閨房之言，何足聽也！」不但免了郭曖過錯，並晉升其官職以示器重，而且責令公主為公公郭子儀拜壽賠禮。後來代宗還宣諭免除小夫妻間的一切宮規和君臣大禮，勸他們和好如初。

　　本壁堵人物名牌為何金龍再傳弟子楊勝波整修時所立，唐明皇應為唐代宗之誤。

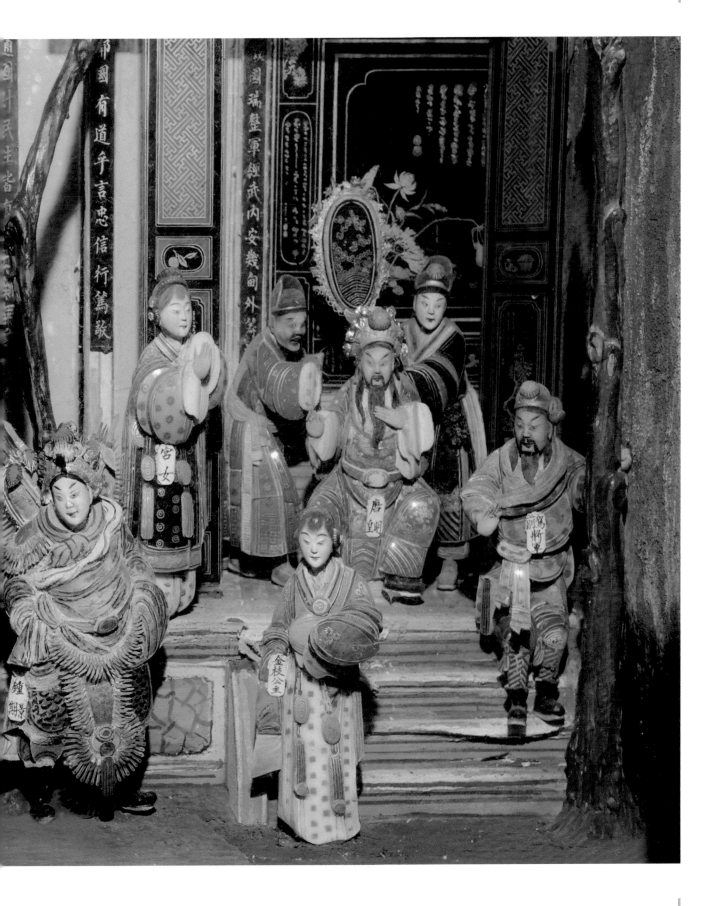

全景（陳柏宏攝影）

## 何金龍　演武廳（狄青戰王天化）

1928　剪黏　臺南佳里金唐殿

　　狄青認了姑母狄太后以後，與皇帝成了姑表兄弟，宋仁宗欲封狄青官爵，但狄青不肯，要求與朝中武將在彩山殿御教場比武以定官職。

　　宰相龐洪懷恨狄青踢死他的火驪駒，欲置狄青於死地，於是叫王天化於比武時直取狄青性命，又怕狄太后怪罪擔當不起，於是慫恿雙方再戰，並立下生死狀，凡有死傷皆不計及。

　　滿朝文武，無人敢替狄青畫押擔保，連包公都不敢，只有石玉看出狄青有意讓步，實則武功較王天化更強，於是出面替狄青畫押，被眾人暗道不知死活。待雙方大戰三十幾回合後，狄青順轉刀口，向著王天化太陽穴半面劈下，將王天化身分兩段，跌落馬下。

　　此作位在正殿後牆水車堵中央的長幅構圖，人物以左右開展方式排列，多達二十二尊。

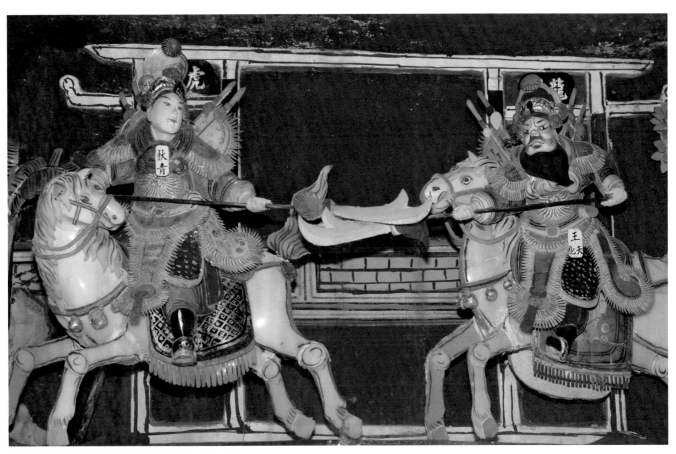

局部（張明忠攝影）

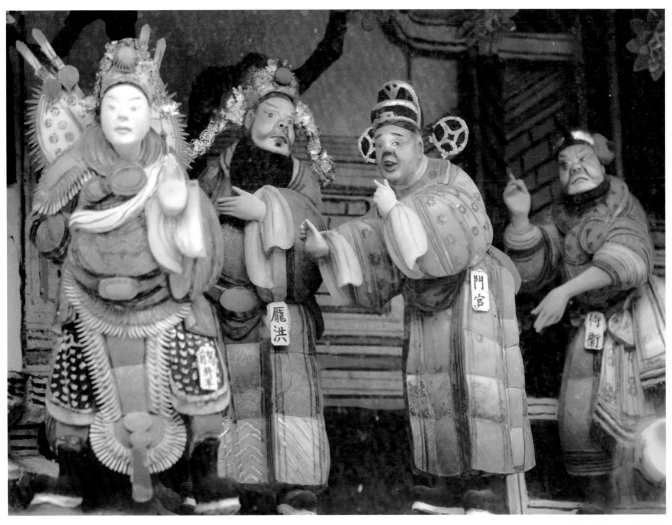

局部（陳柏宏攝影）

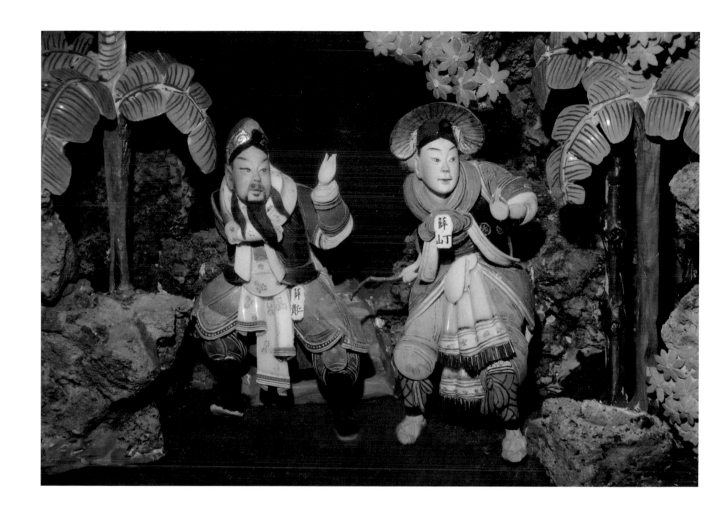

**何金龍　汾河灣（丁山射雁）**（右頁圖為局部）

1928　剪黏　臺南佳里金唐殿（張明忠攝影）

　　薛仁貴離家十三年，僅知離家前，妻柳氏（民間稱柳金花、柳銀環、柳英環或柳迎春）已懷胎三月，卻不知有兒薛丁山。返家途中經汾河灣，遇一少年射雁，箭法神準。忽見一隻獨角怪獸撲向少年，倉卒間薛仁貴取出震天弓一箭射出，獨角怪獸瞬間消失，箭卻不慎誤中少年，欲向前察看時，卻被一隻黑虎叼走。

　　原來是獨角怪獸蓋蘇文（死於薛仁貴征東）的怨氣幻化來報冤，讓薛仁貴親手射死自己的兒子，卻被王禪老祖識破，算出薛丁山劫數難逃但陽壽未盡，福分不薄，遂命守洞黑虎將丁山馱回，用仙家靈藥挽救其一條小命。而丁山因禍得福，拜王禪老祖為師，學得一身好武藝，日後下山輔佐唐明皇平定江山。

　　這幅作品，定格薛仁貴眼見薛丁山射雁神準的一剎那。人物神情動態鮮活，瓷片剪黏貼合精美。

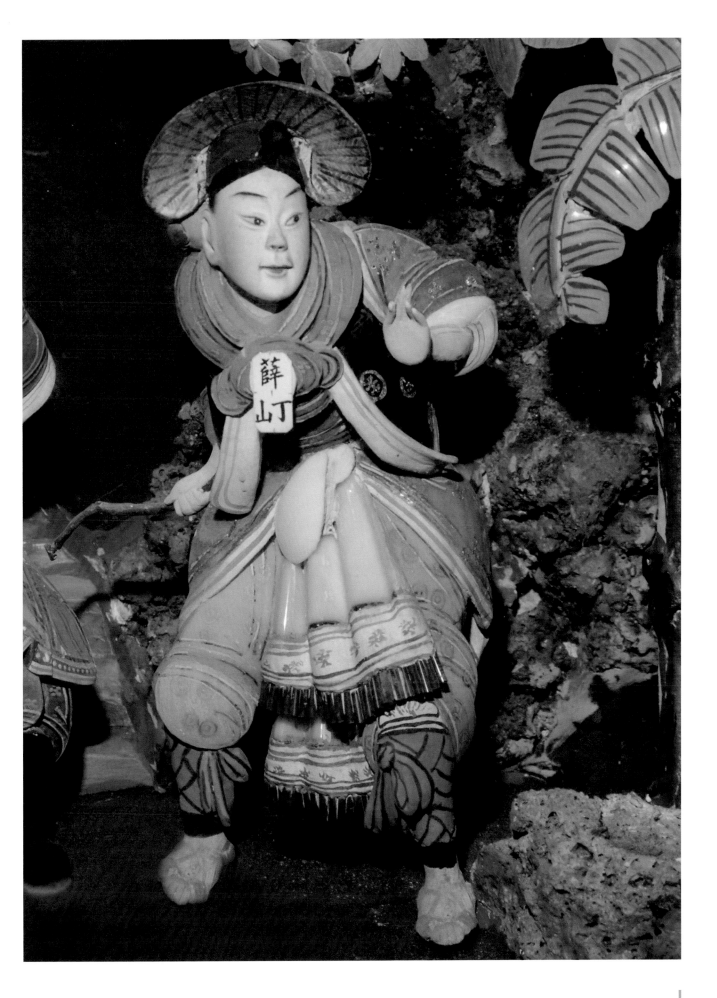

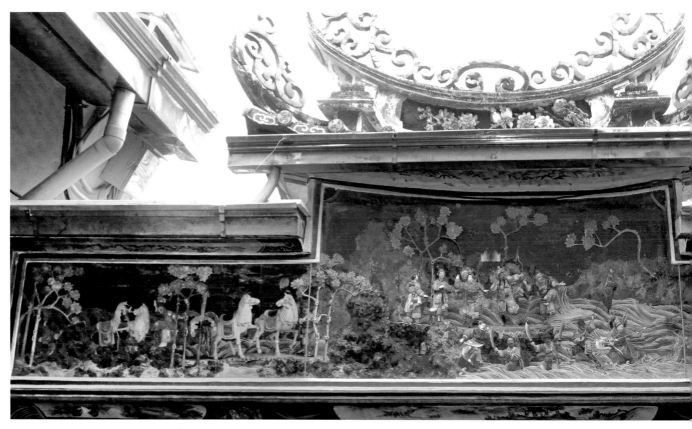

全景（陳柏宏攝影）

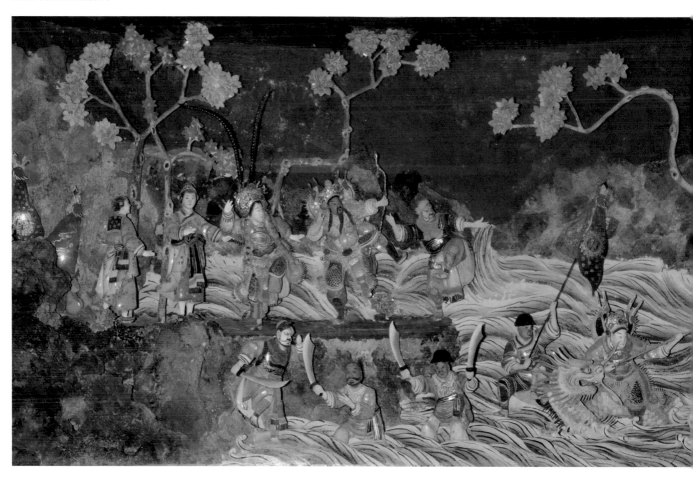

圖左為薛丁山的另兩位夫人竇仙童及陳金定。（張明忠攝影）

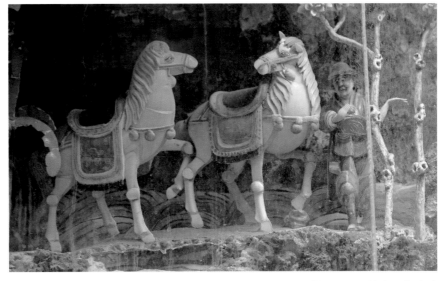

薛丁山及三位夫人的座騎

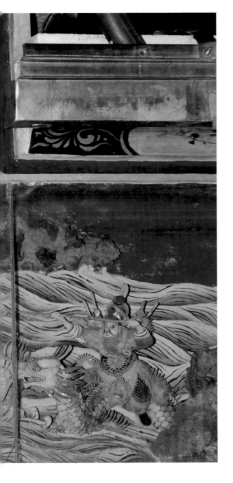

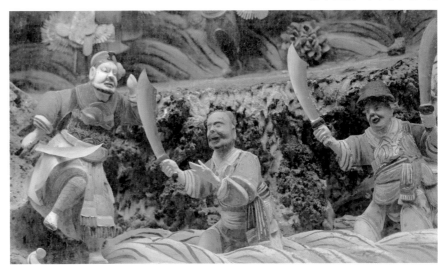

惡龍的兵卒

## 何金龍　蘆花河（薛丁山神箭收惡龍）

1928　剪黏　臺南佳里金唐殿

樊梨花的義子薛應龍，本是蘆花河的龍王，轉世為人，協助大唐平定江山。當薛應龍（左邊乘龍者）死後回蘆花河龍王府，才知道龍王府已被惡龍（右邊乘龍者）所霸占，幾經大戰，薛應龍始終無法打敗惡龍，只好向樊梨花（後排右三）託夢求救。

樊梨花依應龍夢中所言，一行人親赴蘆花河，在雙龍大戰時指出惡龍位置，命箭術高明的薛丁山（後排右二）放箭傷了惡龍，薛應龍得以順利打敗惡龍，奪回蘆花河的龍王府。此作品中後排左一、左二為薛丁山的另兩位夫人竇仙童及陳金定。右上圖為薛丁山及三位夫人的座騎。右下圖為惡龍的兵卒。

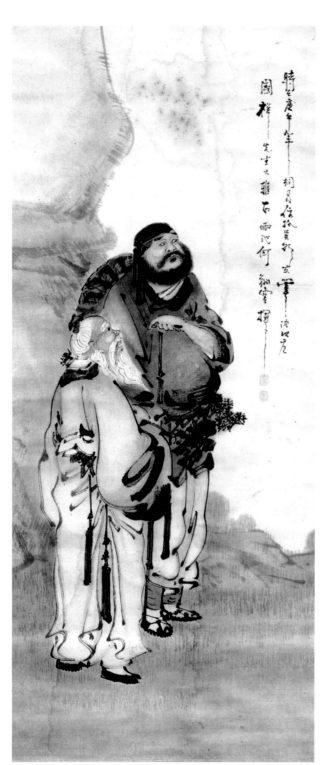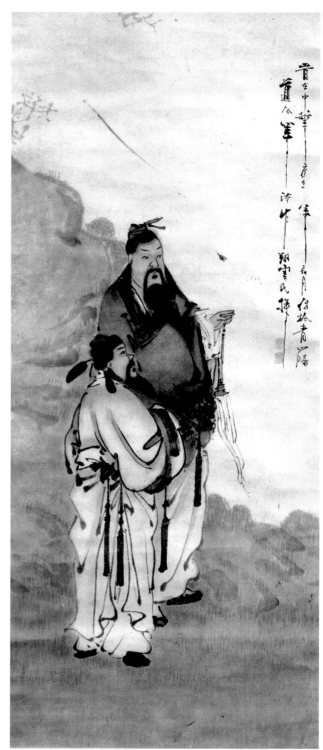

## 何金龍　八仙（四幅）

1930　彩墨紙本　80×36cm×4　王保原藏

　　四幅八仙的水墨人物，見證何金龍多才多藝的藝術才華。這組八仙畫像是一九三〇年所作，送給王石發當紀念，王家視為傳家之寶。八仙分作四組，每組兩位。分別是左起：第一組的李鐵拐和張果老，第二組的曹國舅和韓湘子，第三組的漢鍾離和呂洞賓，第四組的何仙姑和藍采和。

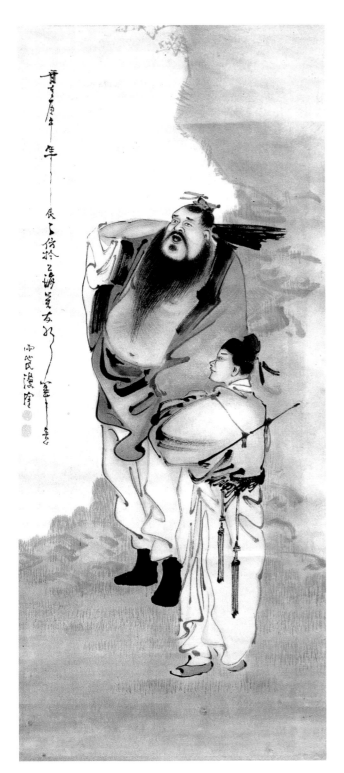
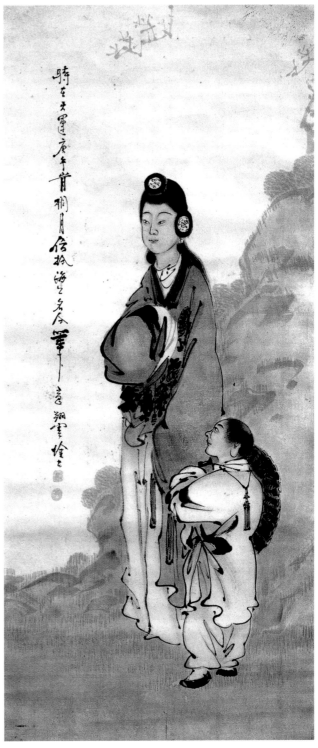

　　何金龍的八仙造型，省略座騎和持物，完全採立姿；同時兩人一組中，較遠一人均較高大，呈現頗為特殊的視角。尤其畫面題跋，以一種較率意拉長的字體，分別註明：或是「仿於吳友如筆法」，或是「仿於青藤道人筆法」，乃至「仿於海上名人筆意」等，這種強調「仿筆」的作法，一如文人的引經據典，也是一種學問的象徵。

　　何氏的八仙除筆法線條的流轉，也強調墨韻的暈染，相較於臺灣書畫家「有筆無墨」（重筆觸少墨韻）的習性，顯然較富清雅文氣。

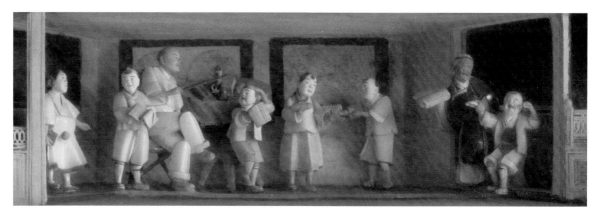

洋學堂（陳柏宏攝影）

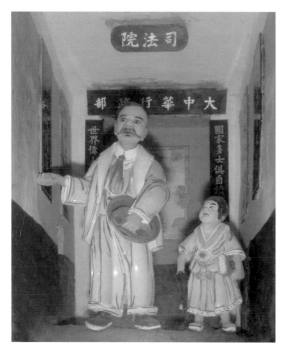
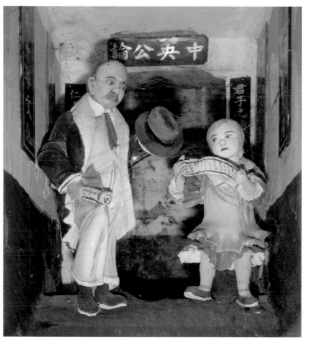

孫中山先生（下二圖，張明忠攝影）

## 何金龍　〈洋學堂〉與〈孫中山先生〉

1927-28　臺南學甲慈濟宮、臺南佳里金唐殿

　　何金龍頗富開創精神，在傳統人物造型外也嘗試製作現代題材及當代名人，〈洋學堂〉是他作於學甲慈濟宮的一幅。一位穿著白色西裝、長褲的現代學堂教師拿著教鞭坐在椅子上，翹起二郎腿，正在教導學生。門口一位老嫗拉著不願上學的小孩，才剛到學堂。

　　對現代題材的嘗試，作於金唐殿的當代中國名人孫中山也頗為特殊。何金龍整修金唐殿的日治昭和三年（1928）時值民國十七年，在日本統治下，他大膽地將孫中山的剪黏塑像置於廟前兩邊的牆頭堵上，竟然沒有被日本人發現而得以保留至今，誠屬不易。一九七五年十二月《中國時報》披露金唐殿奉置孫中山塑像之事，引起重視，經向相關機關聲請納入古蹟，終於在十年後的一九八五年間，經內政部核定公布為國家三級古蹟。

　　兩幅孫中山塑像均伴以一幼童，象徵民族之未來，一者展現「司法院」、「大中華行政部」場景，強調民主時代的推動；一者標示「中央公論」，孫中山手持書卷，代表言論自由的意義。

# 何金龍生平大事記

| 約1880 | ・生於廣東汕頭市西邊的普寧縣田心村（1993年普寧改縣為市）。 |
|---|---|
| 1899 | ・隨師父興修汕頭存心善堂，與潮汕當時剪黏名匠吳丹成對場競藝，作品表現生動，一舉成名。 |
| 1927 | ・經府城畫師潘春源介紹，來臺主持臺南學甲慈濟宮修廟工事，並參與部分民宅廳堂木屏彩繪。 |
| 1928 | ・受邀主持臺南佳里金唐殿、苓子寮保濟宮修廟工事，並參與金唐殿主要民宅營運。 |
| 1930 | ・參與臺南竹溪寺剪黏工事。 |
| 1931 | ・主持臺南市昆沙宮剪黏工事。 |
| 1932 | ・參與臺東天后宮裝修工程。 |
| 1933 | ・返回汕頭，學生王石發隨行。 |
| 1937 | ・中日戰起，受邀前往安南（越南）協助建築工程，並滯居南洋，後定居柬埔寨金邊，協助設計、整修金邊王宮。 |
| 1953 | ・逝世於金邊，享年七十三歲。 |
| 2014 | ・臺南市文化局出版「美術家傳記叢書／歷史・榮光・名作系列──何金龍〈鴻門會〉」一書。 |

# 參考書目

・張淑卿，《剪黏師傅何金龍研究所──在臺期間之事蹟及作品》，臺北：國立藝術學院傳統藝術研究所碩士論文，2001。

・黃文博、涂順從，《佳里鎮金殿》，臺南：臺南縣立文化中心，1996。

・黃文博、涂順從，《學甲鎮慈濟宮》，臺南：臺南縣立文化中心，1996。

・黃秀惠，《巧奪天成──剪黏大師王保原的尪仔人生》，臺南市政府文化局，2011.11。

・盧吟怡，《府城的剪黏藝術》，臺南文化第40期，臺南：臺南市政府，1995。

・蕭瓊瑞，《府城民間傳統畫師專輯》，臺南：臺南市政府，1996。

**┃本書承蒙張明忠先生、臺南佳里金唐殿、臺南學甲慈濟宮提供資料及相關協助，特此一併致謝。**

國家圖書館出版品預行編目資料

何金龍〈鴻門會〉／蕭鄉唯 著
--初版--臺南市：臺南市政府，2014〔民103〕
64面：21×29.7公分--（歷史・榮光・名作系列）

ISBN 978-986-04-0569-9（平裝）

1.何金龍　2.藝術家　3.臺灣傳記

909.933　　　　　　　　　　　103003275

臺南藝術叢書 A017
美術家傳記叢書Ⅱ ‖ 歷史・榮光・名作系列

# 何金龍〈鴻門會〉　　蕭鄉唯／著

**發 行 人**｜賴清德
**出 版 者**｜臺南市政府
**地　　址**｜70801臺南市安平區永華路二段6號
**電　　話**｜（06）632-4453
**傳　　真**｜（06）633-3116
**編輯顧問**｜王秀雄、王耀庭、吳棕房、吳瑞麟、林柏亭、洪秀美、曾鈺涓、張明忠、張梅生、
　　　　　　蒲浩明、蒲浩志、劉俊禎、潘岳雄
**編輯委員**｜陳輝東、吳炫三、林曼麗、陳國寧、曾旭正、傅朝卿、蕭瓊瑞
**審　　訂**｜葉澤山
**執　　行**｜周雅菁、黃名亨、涂淑玲、陳富堯
**指導單位**｜文化部
**策劃辦理**｜臺南市政府文化局、財團法人台南市文化基金會

**總 編 輯**｜何政廣
**編輯製作**｜藝術家出版社
**主　　編**｜王庭玫
**執行編輯**｜謝汝萱、林容年
**美術編輯**｜柯美麗、曾小芬、王孝娫、張紓嘉
**地　　址**｜臺北市重慶南路一段147號6樓
**電　　話**｜（02）2371-9692～3
**傳　　真**｜（02）2331-7096
**劃撥帳號**｜藝術家出版社 50035145

**總 經 銷**｜時報文化出版企業股份有限公司
　　　　　　｜地址：桃園縣龜山鄉萬壽路二段351號
　　　　　　｜電話：（02）2306-6842

**南部區域代理**｜臺南市西門路一段223巷10弄26號
　　　　　　　｜電話：（06）261-7268
　　　　　　　｜傳真：（06）263-7698

**印　　刷**｜欣佑彩色製版印刷股份有限公司
**初　　版**｜中華民國103年5月
**定　　價**｜新臺幣250元

GPN　1010300388
ISBN　978-986-04-0569-9
局總號　2014-149

法律顧問　蕭雄淋